KB105338

일러스트레이터의 음악일기

죽기 전에 꼭 들어야 할 101명의 뮤지션

일러스트레이터의 음악일기

리카르도 카볼로 지음 | 유아가다 옮김

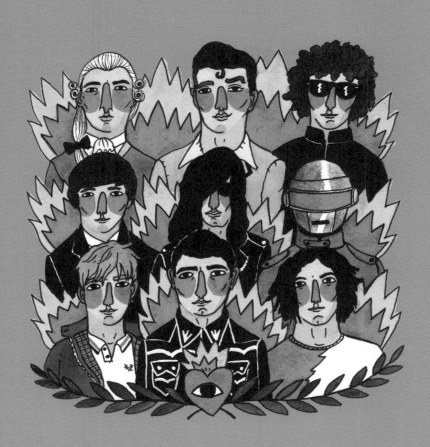

YANG 아ㅁ MOON

일러스트레이터의 음악일기
죽기 전에 꼭 들어야 할 101명의 뮤지션

초판 찍은 날 2017년 2월 15일
초판 펴낸 날 2017년 2월 23일

지은이 리카르도 카볼로
옮긴이 유아가다

펴낸이 김현중
편집장 옥두석 | 책임편집 이선미 | 디자인 이호진 | 관리 위영희

펴낸 곳 (주)양문 | 주소 서울시 도봉구 노해로 341, 902호(창동 신원리베르텔)
전화 02. 742-2563-2565 | 팩스 02. 742-2566 | 이메일 ymbook@nate.com
출판등록 1996년 8월 17일(제1-1975호)

ISBN 978-89-94025-53-7 03600

음악 없이 살 수 없는 나만의 음악일기

친애하는 독자 여러분께.

본격적으로 시작하기 전에 혹시 모를 오해를 피하기 위해 이 책에 대한 몇 가지 특징과 내가 왜 이 책을 쓰게 되었는지를 밝혀두고 싶다.

나는 음악 전문가도 아니고, 음악평론가나 기자도 아니며 더더군다나 음악가도 아니다. 물론 몇 번 음악가가 되기 위한 시도를 하긴 했지만 그때마다 내게 음악적 재능이 없다는 걸 깨닫고 이내 꿈을 접곤 했다. 그러니까 현재 나는 음악에 대한 전문가는 아니지만 음악을 사랑하고, 대다수의 사람들처럼 음악을 들으면서 가능한 많은 시간을 보내는 애호가라고 할 수 있다.

여태까지 나는 단 한 번도 음악사를 한눈에 알아볼 수 있는 책을 써야겠다고 생각해본 적이 없었다. 음악 역사를 다루는 훌륭한 책들은 이미 충분히 많다. 세계적으로 유명한 가수나 밴드라면 이 또한 이미 많은 사람들이 그들에 대해 속속들이 알고 있다. 이 책은 음악가의 연대기도 전문서적도 아니기에 각각의 음악가가 등장한 연도 같은 것은 중요하지 않다. 그럴지만 나는 어느 정도 정돈된 느낌을 주기 위해 음악가

가 우리 세계에 등장한 순서를 최대한 존중했다.

이 책을 쓰게 된 동기는 지극히 개인적이다. 이 책에 등장하는 10이명의 음악가와 밴드의 음악 없이 살 수 없는 나 자신을 그들의 음악을 통해 상세하게 분석하고자 한 것이기에 그렇다. 책을 쓰고 그림을 그리는 작업을 오로지 나 홀로 했기 때문에 자아 분석 과정은 훨씬 더 쉬웠다고 말할 수 있다.

그렇다고 내가 많은 지면을 채워가며 세상 사람들에게 내가 좋아하는 음악을 떠벌리고, 이 음악이 내 인생을 더 윤택하게 해줬다는 감상주의와 자아도취에 젖어 있는 것은 아니다. 그건 절대 아니다. 나의 개인적 취향과 내 삶이 다른 사람들의 관심을 깨울 만큼 내가 대단한 사람이 아니기 때문이다. 다만 나는 여기서 특정 세대, 다시 말하자면 내가 속한 세대의 일부가 들은 음악세계를 분석해 보고 싶었다. 솔직히 어떤 형용사를 사용해야 이 세대를 정확하게 표현할 수 있을지 모르겠다. 한 가지 말할 수 있는 것은 내가 속한 세대의 일부는 음악을 매우 광범위하고 강도 깊게 활용한다는 점이다. 비록 음악의 길은 끝도 없지만 우리 중 많은 사람들은 꽤 유사한 여정을 걷고 있다. 어쩌면 한 사람의 길이 다른 사람보다 더 길거나 짧을 수 있고, 한 사람의 길은 여기서 다른 사람의 길은 저기서 시작할 수도 있다. 그러나 그 길들이 뻗어 있는 세트장은 비슷하거나 적어도 비슷한 분위기다.

그렇다. 나는 내 인생에 도움을 주고 지금도 여전히 삶을 윤택하게 해주는 10이명의 음악가 또는 밴드를 한 곳에 모아놓고 싶었다. 우리는 음악을 하며 음악을 즐긴다. 그리고 음악을 사용한다. 나는 각각의 음악가에 대해 이런 점을 말하고 싶었다. 위키피디아에서 읽을 수 있는 내용이나 혹은 음악평론가의 현란한 분석을 통해 얻을 수 있는 엄청난 음악적 지식 등은 내가 말할 내용이 아니다. 나는 각각의 음악가가 내게 선사하는 것, 언제 그들을 찾아 듣고 그것 또는 저것이 어떻게 내 인생의 문제해결에 도움을 주었는지를 말하려 한다.

어떻게 보면 이 책은 내 음악일기다. 나는 여러분이 내 일기장을 보며 나의 길이 여러분의 길과 얼마나 비슷한지 비교해 보면 좋겠다. 내게 이러저러한 영향을 준 음

악가의 페이지 아래 그들이 여러분 각각의 삶에는 어떤 영향을 줬는지 (만약에 조금이라도 어떤 영향을 줬다면 말이다) 써보는 것도 재미있을 것 같다. 수염이 없는 음악가 얼굴에 수염도 그려보고 해당 음악가에 대한 여러분의 느낌을 쓴 종이를 책 중간중간에 끼어보기도 하면 좋겠다. 나는 여러분에게 내 음악일기장을 선물한다. 바로 여기에 여러분만의 음악일기를 써보길 바란다.

이 책은 우리 세대의 많은 사람들에게 강력한 영향을 주는 것, 즉 음악에 관한 것이다. 포문은 내가 열겠다. 물론 그에 따른 책임도 내가 진다⋯⋯. 그리고 다시 한 번 말하지만 나는 그 어떤 권위주의도 내세우지 않는다. 단지 포문을 여는 것뿐이다. 오늘날 음악은 거의 종교와 같다. 우리는 음악을 인생에 매우 중요하고 결정적인 그 무엇으로 받아들인다. 음악은 섬세하다. 정말 그렇다.

내가 선정한 음악가는 그 누가 선정한 음악가보다 훌륭하거나 나쁘지 않다. 여러분 개개인의 좌표와 만날 수 있는 좌표를 설정하고자 하는 시도에 불과하다.

마지막으로 강조하고 싶은 것은 이 책은 그림일기라는 점이다. 나는 그림도 그린다. 나에게 그림이란 말하고 싶은 걸 표현하는 데 가장 편한 도구다. 사실 처음에 나는 음악가와 밴드, 그리고 나의 관계를 그림으로만 표현하고 싶었다. 그렇지만 잘 생각해 보니 그림과 함께 짧은 글을 덧붙이면 훨씬 더 친절한 책이 될 것 같았다.

나의 좌표에 오신 것을 환영한다. 아무쪼록 여러분의 집처럼 편히 둘러보시길.

리카르도 카볼로

차례

JOHANN·SEBASTIAN Bach

요한 세바스티안 바흐 (1685~1750년)

나는 클래식의 진정한 가치를 바흐를 통해 알았다. 그림을 그리며 보냈던 내 유년시절의 수많은 오후에는 항상 바흐의 음악이 있었다. 아빠의 작업실에서 아빠와 나란히 앉아 집중해서 그림을 그릴 때면, 바흐의 "마태 수난곡"이 배경음악처럼 깔리곤 했다.

이 음악을 들으면 꼼짝 않고 한 시간 넘게 종이에 코를 박은 채 그림에 열중할 수 있었다. 마치 마법에 걸린 것처럼 온전히 그림에 빠져들었다. 그때부터 요한 세바스티안 바흐(내 이름이 이거였다면 얼마나 좋았을까)는 무언가에 집중할 때 내가 즐겨 찾는 음악가가 되었다. 인생에서 중요한 시험공부는 모두 바흐의 음악 덕분에 합격했다 해도 과언이 아니다. 심지어 지금까지도 정말 진지한 글을 써야 할 때면 바흐가 나와 함께한다. 이 책의 서문을 쓰기 위해서는 바흐의 "토카타와 푸가"를 들어야만 했다. 왜냐하면 나는 생각을 정리하는 데 영 형편이 없기 때문이다.

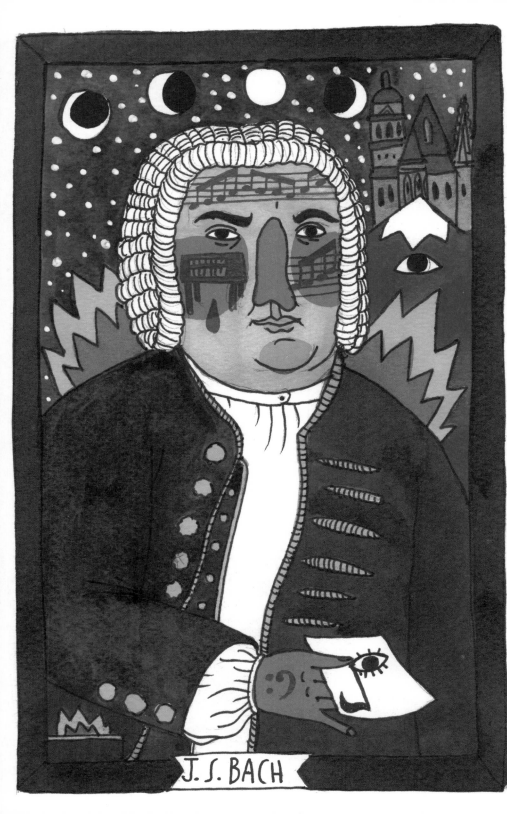

J. S. BACH

WOLFGANG AMADEUS *Mozart*

볼프강 아마데우스 모차르트 (1756-1791년)

모차르트는 나에게 바흐와 정반대의 효과를 준다. 모차르트를 들으면 나는 아무것도 할 수 없다. 오직 음악만이 전부가 된다. "레퀴엠"은 어쩌면 내 인생에서 가장 많이 들은 음악이 아닐까 싶다. 물론 온전히 아무것도 안 하고 음악만 들은 걸로는 최고다.

나는 "레퀴엠"의 장엄함 속에서 넋을 잃고 환상적으로 종말을 맞이하는 세상을 마음껏 상상하기 시작한다. 모든 것이 숭고해진다. 삶은 갑자기 너무나 보잘것없고 연약한 것으로 변했다가 순식간에 영웅들이 등장하는 대서사시로 전환된다.

모차르트, 당신이 얼마나 고마운지. 당신은 내 영혼을 뒤흔들어놓은 몇 안 되는 사람 중 하나다. 당신은 내 인생의 마약 같은 존재다.

14

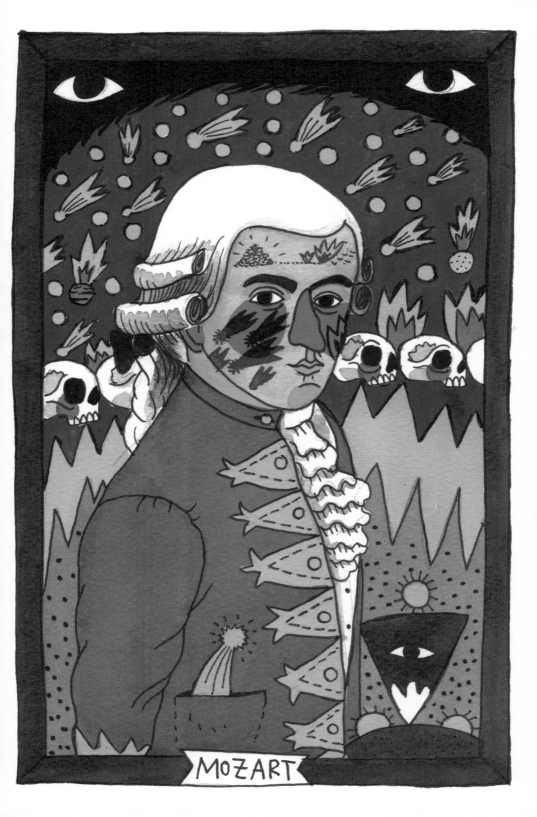

MOZART

CHARLIE·PATTON

찰리 패튼 (1891-1934년)

그리고 나는 블루스를 만났다.

블루스는 고뇌에 몸서리치는 불쌍한 몸을 집어삼키듯 자기만의 방식으로 내게 다가왔다. 이렇게 내 삶에 들어온 블루스는 다시는 나를 떠나지 않았다. 패튼의 블루스는 원초적인 것으로 절대 부패하지 않는, 영원한 것에 대한 나의 사랑을 깨웠다. 태양과 흙, 악마, 그리고 뼈. 찰리 패튼의 블루스는 으르렁거린다. 나를 본능적이고 허세 없는 순수한 살과 내장, 그리고 뼈로 이뤄진 존재로 만든다.

칠판 긁는 소리를 연상케 하는 찰리의 음악은 해질 무렵이면 인생의 어두운 구석으로 나를 데리고 간다. 그곳에서 나는 굶주리고 외로운 벼룩투성이 떠돌이 개가 되어 눈앞에 펼쳐지는 벌거숭이 인생을 응시한다.

패튼은 당신의 육체가 뼈로 가득 차 있다는 것을 상기시켜준다.

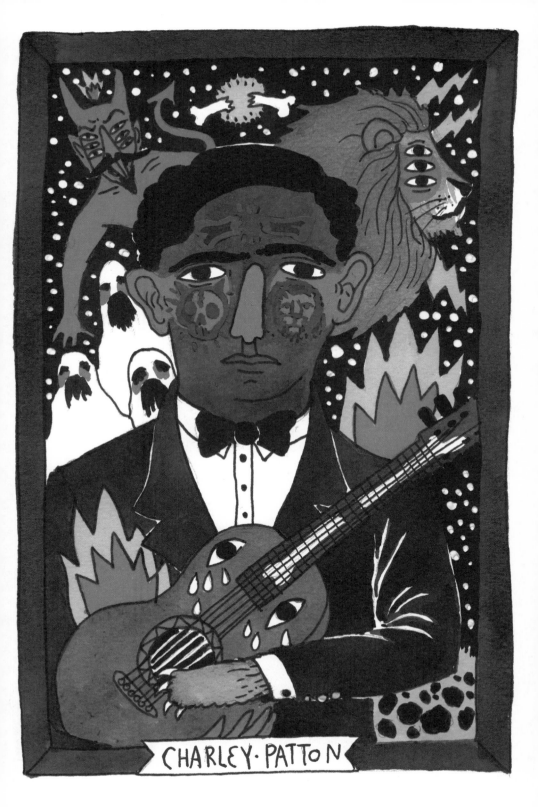

CHARLEY · PATTON

ROBERT + JOHNSON

로버트 존슨 (1911-1938년)

로버트 존슨은 성공을 위해 갈팡질팡하던 순간에 악마에게 영혼을 팔았다. 그도 찰리 패튼처럼 블루스를 한다. 그러나 그의 블루스는 좀 더 세련되었다. 물론 원초적 블루스의 질펀한 좌표 안에서 움직이는 건 마찬가지다.

다소 끔찍하게 들릴지 모르겠지만 하나 고백할 것은 블루스를 들으면 나 자신이 더 남자답게 느껴진다. 성 차별적인 의미로 여자의 반대개념으로서 남자가 아니라 한 인간의 성숙단계적인 의미로 소년에서 남자가 된 느낌을 말하는 것이다. 만약 블루스를 즐길 줄 안다면 당신은 이미 인생이란 길에서 만나는 덜 유쾌한 일들, 즉 어른의 문제와 줄다리기를 할 줄 안다는 의미다. 맥주를 예로 들어보면 좀 더 쉽게 이해할 수 있을지도 모르겠다. 일반적으로 어른처럼 보이기 위해 쓴맛을 참고 맥주를 마시는 시기를 지나 정말 그 맛을 즐기게 될 때, 당신은 인생의 쓴맛 단맛을 받아들일 준비가 되어 있지 않는가.

악마와 계약을 맺는 것은 어른의 영역이다. 정말 그렇다.

18

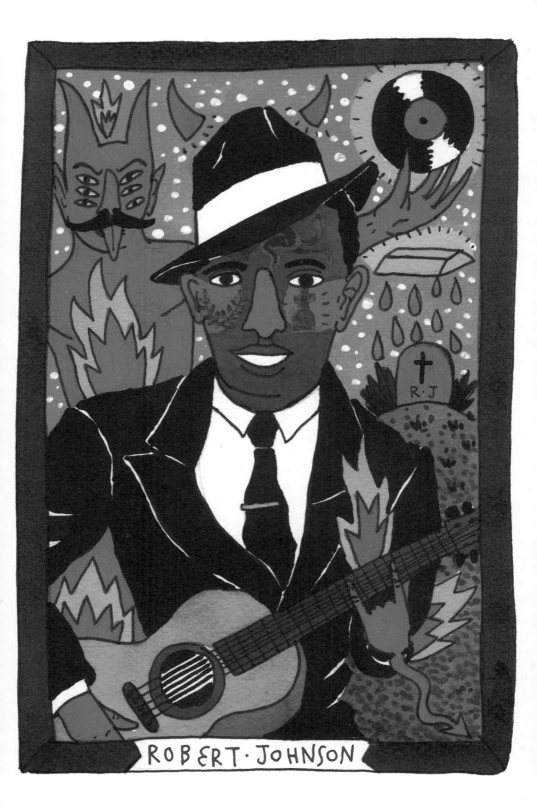

ROBERT · JOHNSON

THE CARTER·Family

카터 패밀리 (1927-1944년까지 활동)

나는 미국 문화를 사랑한다. 이러한 나의 취향은 책 전반에 걸쳐 점점 더 명확해질 것이다. 거의 한 세기에 걸친 이 문화는 나를 매료시킨다.

카터 패밀리의 음악을 들으면 나는 막 기저귀를 차기 시작할 무렵의 신생국가, 먼지 폭풍에 휩싸여 뚝딱뚝딱 새로운 국가를 건설 중인 역동적인 사람들, 거대한 땅덩어리를 가로지르는 철도 위로 미국을 여행하는 기분이다. 게다가 이 음악 가족은 컨트리 포크라는 음악 장르 속에서 노동을 통해 자신들이 살 터전을 일구는 농촌 사람과 막 태동하는 신생국가에 대한 믿음이 가득한 곳으로 우리를 순간이동시킨다. 수많은 희망조각들이 함께 모여 소박하지만 매력적인 음악을 만들어낸다.

카터 패밀리는 내가 한 번도 보지 못한 이상적인 신기루를 보게 한다. 멀리서 희미하게조차도 알지 못하는 그때를 갈망하게 한다. 그래서 말인데, 딱 반 년 만이라도 그 세계를 경험하게 해준다면 내 새끼손가락이라도 주고 싶은 심정이다.

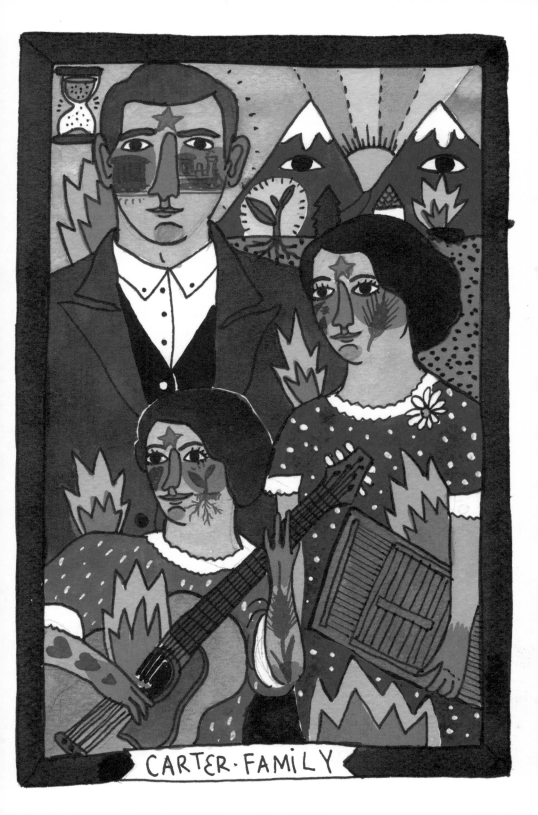

CARTER·FAMILY

Django Reinhardt

장고 레인하르트 (1910-1953년)

장고는 기타 하나만 있으면 세상의 모든 파티를 그 어떤 것보다 우아하고, 기품 있고 흥겹게 만들 수 있는 집시였다. 그는 집시의 전통 기타에 1920년대의 스윙을 가미했다. 집시 재즈기타의 대명사 장고를 듣는 가장 완벽한 방법이 있다. 특별한 경험을 원한다면 내 말대로 꼭 해보시길.

거리에 비가 추적추적 내리는 나른한 일요일 오후, 방금 서점에서 산 수천 장의 사진과 포스터가 있는 서커스 역사에 대한 두툼한 책을 들어라. 김이 모락모락 올라오는 커피를 마시며 장고 레인하르트의 멜로디를 감상해 보자. 한 3시간 후 또 한 잔의 커피를 준비하기 위해 소파에서 일어날 때 깨닫게 될 것이다. 살아가면서 한번쯤 이런 오후를 가질 수만 있다면 살맛나는 세상이라는 걸.

그리고 자연스럽게 질문 하나가 떠오를 것이다. 아니 이렇게 나를 살맛나게 해주는 장고 레인하르트를 왜 지금까지 자주 듣지 않았지?

22

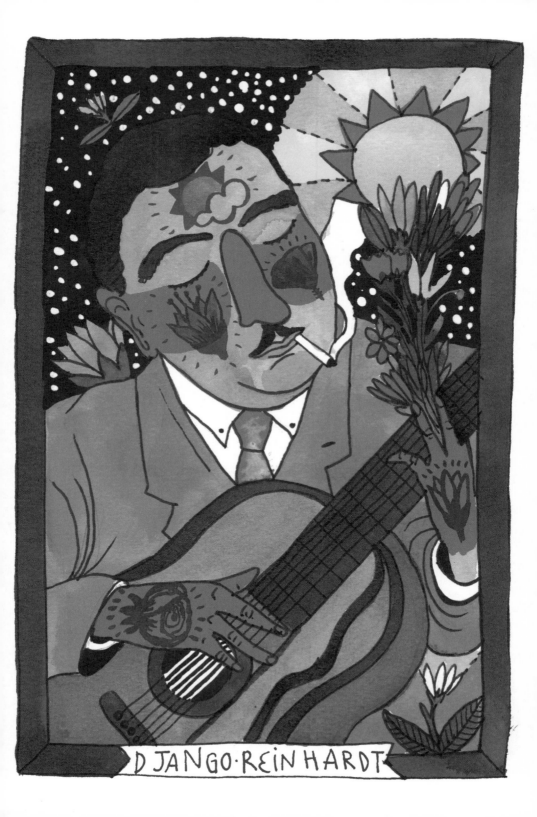

DJANGO·REINHARDT

LEADBELLY

리드벨리 (1888-1949년)

이제 다시 블루스로 돌아가 보자. 리드벨리를 어떻게 그냥 지나칠 수 있을까. 리드벨리는 블루스에 아주 특별한 존재다. 그는 선배들의 어두운 블루스 전통을 이어가면서 거기에 서정적인 맛을 가미했다. 다시 말하자면 리드벨리는 블루스를 '편하게 만들어' 더 소화가 잘 되고 대중의 입맛에 맞는 요리를 한 것이다. 실제로 리드벨리의 수많은 노래들이 반 모리슨, 레드 제플린, 밥 딜런, 애니멀스, 톰 웨이츠, 그리고 너바나를 통해 리메이크되었다. 리드벨리는 거장 중의 거장이다.

물론 그의 블루스는 여전히 어두운 블루스다. 나를 문명인보다는 샤먼에 더 가깝게 만들어주는 그런 힘을 가진 블루스 말이다. 그를 거장 중의 거장으로 만드는 것은 리드벨리가 어두운 블루스의 맥을 이으면서도 동시에 수많은 서정적인 노래들을 만들었다는 사실이다. 리드벨리의 음악은 나를 패튼의 습지에서 구출해 안전한 땅에 안착시켜준다. 그러나 밤은 여전히 어둡고 혹독하다.

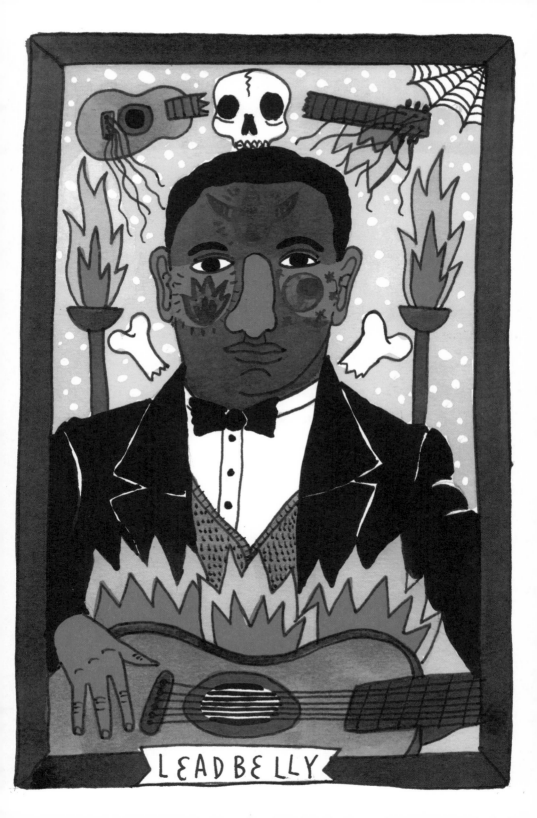

LEADBELLY

WOODY·GUTHRIE

우디 거스리 (1912-1967년)

아! 우디…… 그는 천재다! 나에게는 카터 패밀리의 컨트리-포크 음악과 좀 더 근대화된 딜런의 포크를 이어주는 완벽한 다리 같은 존재. 20세기 초 컨트리 음악의 멜로디에 종교적으로 예수를 찬양하거나 옥수수 수확 같은 인상의 풍경을 묘사하는 가사에서 벗어나 우디 거스리는 우리에게 사랑과 꿈, 모험가 정신에 대해 말하면서 전통 음악에 적당한 영웅주의를 가미한다. 그는 내가 작은 구멍으로 잠깐이라도 엿보고 싶은 흙먼지 흩날리는 미국(아마도 그 시대는 사는 일이 결코 녹록치 않았을 거다)을 상상하게 하는 컨트리 음악에 노동자와 그들의 권리에 대해 말하는 음유시인이다.

우디 거스리는 내가 불안과 근심에 허덕일 때 평정심과 결단력이라는 매우 유용한 도구를 전해준다. 인생의 본질과 이상, 그리고 신념의 중요성을 다시 한 번 깨닫게 해준다.

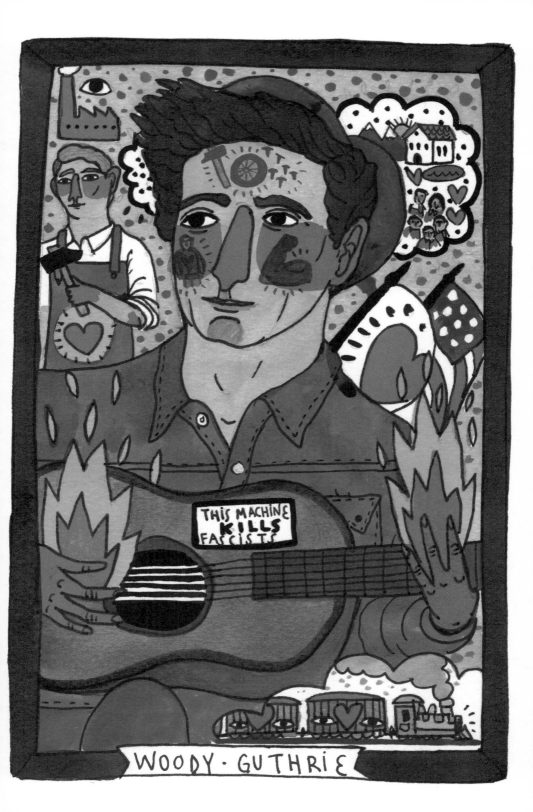

WOODY · GUTHRIE

SON·HOUSE

손 하우스 (1902-1988년)

손 하우스는 그야말로 블루스의 마술사다.

흑인영가와 감옥과 면도칼을 연상시키는 어두운 블루스의 중간쯤에 자리 잡고 있는 그의 음악은 내 주변을 맴도는 온갖 종류의 좋고 나쁜 영혼들을 부르는 듯하다. 손 하우스는 내 위장을 비틀어버리는 듯한 고통과 함께 비장함을 동시에 느끼게 한다.

예수를 갈구하셨지만 결국은 감옥행. 그리고 감옥에서 그에 매료된 젊은이들에게 재발견된 손 하우스. 그의 음악은 내가 인생을 걸어야 할지 아닐지 방황할 때 내 안에서 비이성적인 불꽃을 일으킨다. 비틀린 언어와 한 치의 동정 없이 한 손으로 기타 줄을 움켜잡으며 연주하는 강렬한 사운드와 함께 말이다. 손 하우스는 착한 좀비다. 그는 피에 잔뜩 굶주린 좀비처럼 모든 노래에서 죽고 부활하고 일어난다.

손 하우스는 케케묵은 옛것을 갈망하게 한다.

28

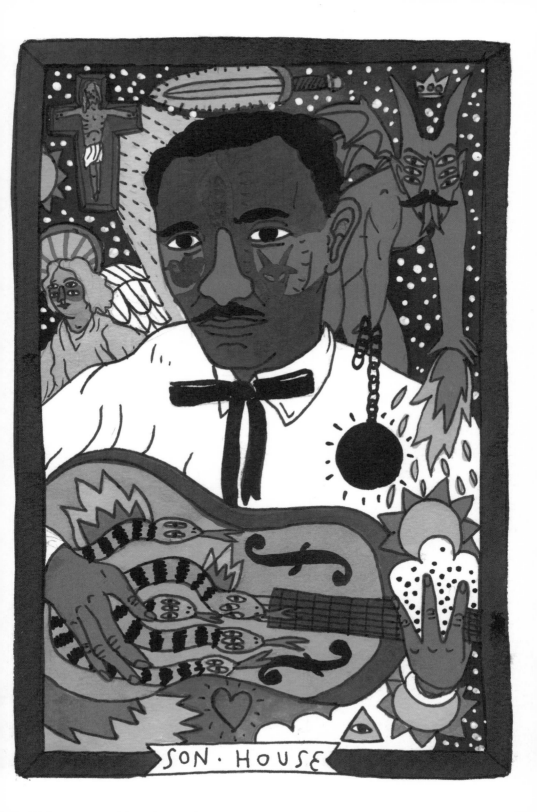

SON · HOUSE

HANK·WILLIAMS

행크 윌리엄스 (1923-1953년)

행크 윌리엄스는 컨트리의 대명사다. 내가 가보고 싶은 옛날의 미국으로 나를 데려다 주는 음악가 중 하나다. 그는 아주 기분 좋은 방법으로 "이 위대한 나라에서는 모든 게 완벽해요."라는 조금은 과장되고 이상화된 미국으로 나를 데려다준다. 행크의 음악은 쉬지 않고 앞만 바라보며 전진하는 자랑스러운 국기를 손에 들고 있지만 항상 전통을 염두에 두고 있다.

행복한 파티를 연상시켜주는 아일랜드풍 바이올린 선율은 내게 편안함을 안겨주며 페달 스틸은 듬성듬성 선인장이 자라는 사막에서 그랜드 캐니언까지 순간이동시켜준다. 마지막으로 매우 미국적이고 패기 넘치는 목소리가 내 귀를 행복하게 한다.

행크 윌리엄스는 한마디로 예쁘고 편하고 올바른 '미국스러움'을 음악으로 보여준다. 문득 그곳에 가고 싶으나 여의치 않을 때 한번쯤 들으면 기분이 좋아지는 음악가다.

30

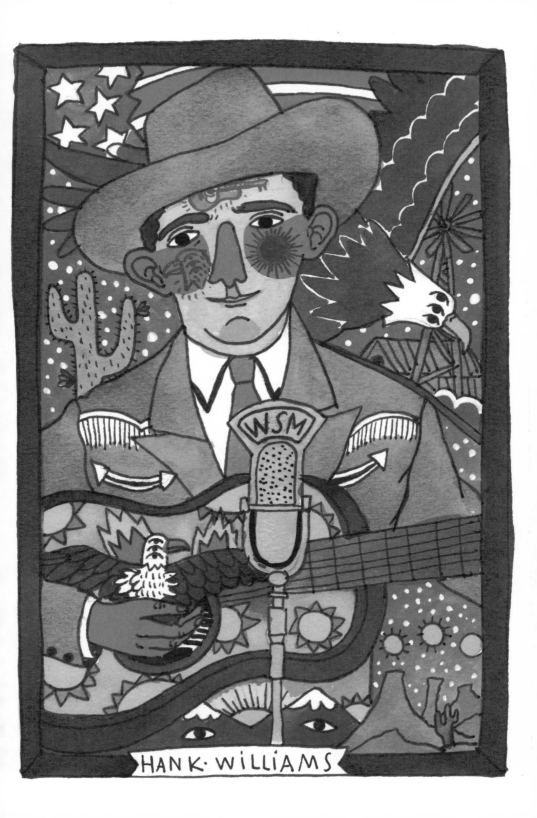

HANK·WILLIAMS

머디 워터스 (1915–1983년)

머디 워터스라는 이름에 흑인, 그것도 모자라 머디 워터스처럼 노래까지 부른다면 당신은 천재다.

우리 아빠는 머디 워터스의 테이프를 가지고 있었다. 나는 어렸을 때부터, 그러니까 머디 워터스가 누군지 이름조차 모를 때부터 왠지 암흑세계의 위험하고 우울한 인물이 되고 싶을 때 이 사람의 노래를 절망적으로 찾았다.

요즘도 그가 부르는 "롤링스톤"을 들으면 갑자기 갱스터가 돼보고 싶은 객기가 생긴다. 그럴 때면 나는 입술을 약간 앞으로 내밀고, 눈은 위 아래로 돌리고 고개를 건들거리며 몸짓으로 말한다. "내 앞에서 함부로 나대지마." 머디 워터스의 음악은 남자를 더 남자답게, 여자를 더 여자답게, 태양을 더 태양답게, 그리고 모든 것을 더 단순화시키는 마력이 있다.

머디를 듣고 있으면 나는 요리조리 고개를 흔들며 모래 위를 사르륵 전진하는 뱀이 된다. 나는 위험한 인물이다. 나는 위험한 인물이 될 준비가 되어 있고 정말로 그렇게 할 거다!

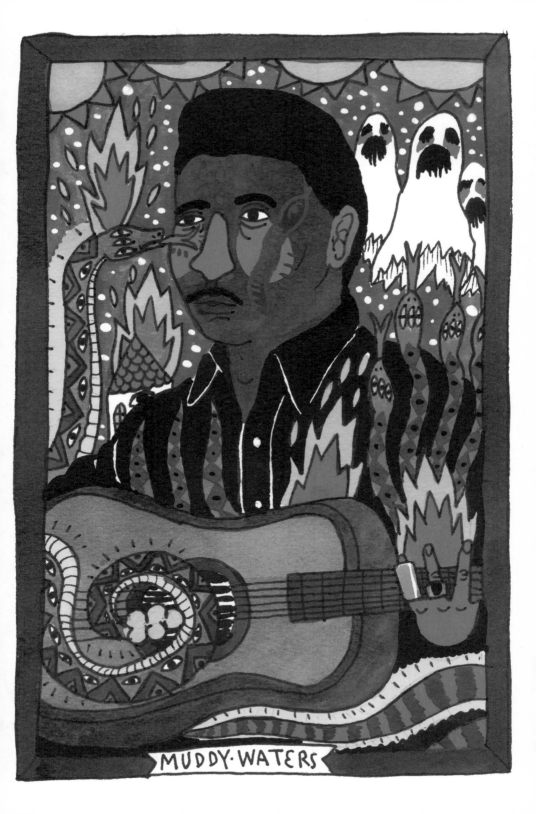

MUDDY·WATERS

Jacques Brel

자크 브렐 (1929-1978년)

먼저 한 가지 고백할 게 있다. 나는 자크 브렐의 "암스테르담"을 들을 때마다 운다. 감정에 복받쳐 도저히 흐르는 눈물을 참을 수가 없다. 나는 열정을 가지고, 목숨을 걸고 시시껄렁한 군대쯤은 단번에 삼켜버릴 수 있는 뜨거운 피를 가진 사람을 보고 싶다. 자크 브렐이 바로 그런 사람 중 한 명이다. 자크는 자신의 노래 한 곡 한 곡에 모든 걸 건다. 모든 건 버리고 자신이 할 수 있는 가능성의 두 배를 투영한다. 자크의 노래를 들으면 그의 열정을 바로 수혈받을 수 있다. 일반 사람은 열정을 가지는 거나 열정을 보여주는 것을 부끄러워한다. 이건 말도 안 된다. 잘못된 것이다. 모든 인간은 열정을 가지고 있다. 우리는 열기와 생기로 가득한 삶을 추구해야 한다. 그게 삶의 목적이다.

그렇기에 자크 브렐의 노래와 함께 사는 것은 진정한 삶을 사는 것이다. 왜냐하면 자크는 노래를 부를 때마다 자신의 가슴에서 심장을 꺼내 손으로 쥐어짜며 혼신을 다하기 때문이다.

34

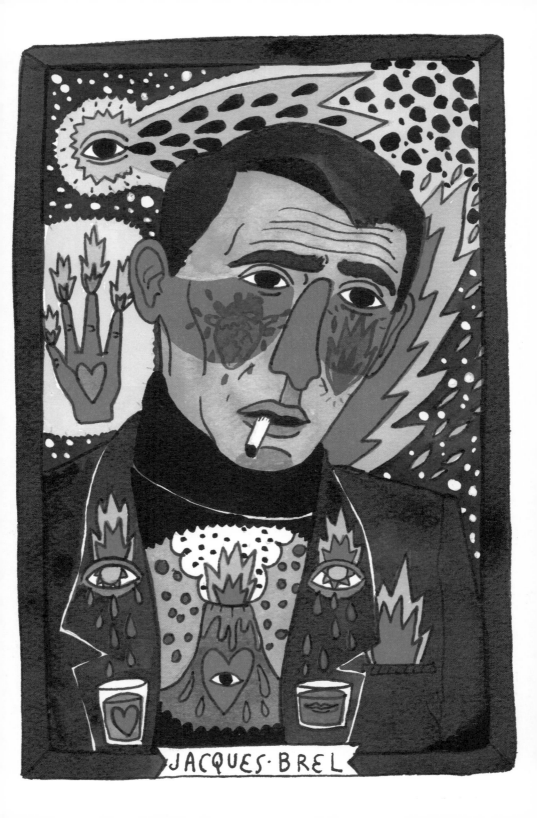

JACQUES·BREL

ELVIS·PRESLEY

엘비스 프레슬리 (1935-1977년)

맞다, 100퍼센트 동의한다. 엘비스 프레슬리는 상품이었다. 이렇게 근사한 상품이 어디 있었던가! 세상 그 누가 이 사실을 부정할 수 있을까. 그가 새로운 음악 장르를 개척한 선구자적인 뮤지션이 아니었다는 건 나도 안다. 이미 많은 흑인 뮤지션들이 절대로 모방할 수 없는 진정성을 가지고 그들이 하는 음악을 들려줬다. 그럴지만 인정할 건 인정하자. 엘비스는 무미건조한 백인 사회에 즐거움과 광기를 안겨준 에너지 넘치는 엔터테이너로 그들에게 악마의 즐거움을 선사했다.

그는 내게 엘비스 이전의 음악세계에 대한 호기심의 문을 열어준 사람이다. 엘비스는 지금 내가 듣고 있는 그런 종류의 음악이 좋다면, 이전에 어떤 종류의 음악이 있었는지 한번쯤 파고 들어가 연구해 보라고 말해줬다. 분명히 열광할 거라고. 엘비스는 옳았다. 그러나 만약 여러분이 아직 어려서 음악을 연구할 수 없다면, 걱정 마시라. 엘비스의 음악은 여러분에게 다른 차원의 선물을 줄 테니. 흥겨운 음악에 빠져 춤을 추느라 땀으로 흠뻑 젖은 오후와 열정적으로 춤을 춘 대가로 퉁퉁 부은 발을 말이다!

36

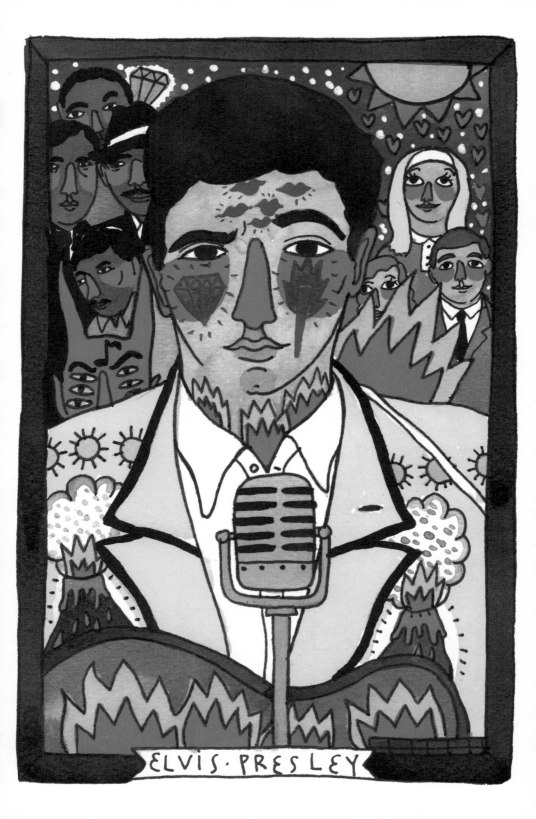

ELVIS·PRESLEY

JOHNNY·CASH PART1

조니 캐쉬 (1932-2003년)

이 남자를 잘 보시길. 조니는 공식적으로 내가 가장 좋아하는 음악가다. 나는 내 하루와 내 인생의 모든 찰나의 기분에 따라 맞춤형으로 들을 수 있는 조니의 노래를 가지고 있다. 내가 이 남자를 좋아하는 객관적인 이유 중 하나는 바로 그의 목소리다. 조니의 목소리는 여러분의 몸속을 파고드는 울림이 있다. 무게감 넘치는 목소리는 성서적인 엄숙한 분위기를 자아내기까지 하며 순간 모든 것이 더 크고 좋아 보이게 한다. 그의 깊은 저음은 어른에게는 안정감을 주고 아기에게는 자장가처럼 들리며, 그리고 산을 쩍 갈라지게 할 만한 마력이 있다.

그는 내가 가지고 있는 미국에 대한 향수를 또다시 불러일으키는 사람이다. 내 삶의 멘토 조니. 그는 노래로 생계를 유지하기 위해 노력했고 성공했다. 모든 것을 혼자의 힘으로 해낸 불굴의 사나이. 그 어떤 역경도 그를 쓰러뜨리지 못했다. 음악에 대한 확고한 확신으로 조니는 절대 좌절하지 않고 생의 마지막 날까지 존엄성을 가지고 오뚝이처럼 일어났다.

나는 그의 음악과 삶을 사랑한다. 왜냐하면 조니는 내 인생의 나침반 같은 존재이기에.

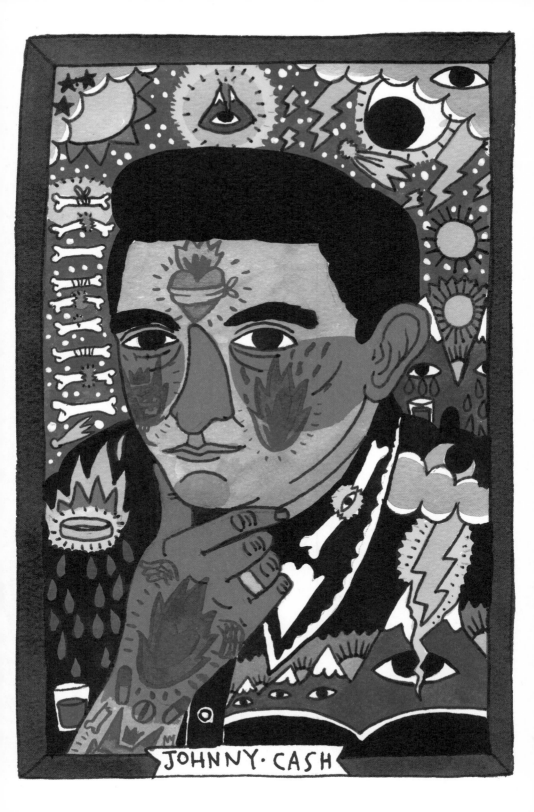

JOHNNY·CASH

DOLLY★PARTON

★ • • • • • • • • • • • • • • • • ★

돌리 파튼 (1946년 출생)

조금 더 순수한 컨트리 음악의 세계로 들어가 보자. 돌리 파튼은 후에 등장한 행크 윌리엄스와 비슷한 컨트리 음악을 했다. 팝에 더 기울어져 있고 너무 전통적이지는 않지만 여전히 미국적 맛을 유지하는 컨트리 말이다. 완벽한 컨트리 음악을 하는 전형적인 미국 남부지방 소녀의 모습은 나를 정말 즐겁게 한다. 돌리의 음악은 아주 미국적인 이미지를 떠오르게 한다. 메이플 시럽을 얹은 팬케이크, 고속도로변에 위치한 모텔, 그리고 경찰에게 쫓겨 도주하는 한 쌍의 연인, <메이드 인 USA>, 이런 전형적인 명화의 한 장면이 머릿속을 스쳐간다. 만약 이런 미국적인 것들을 좋아하는 팬들이라면 두말할 필요 없이 파튼의 음악은 필수다.

그녀의 "졸린(Jolene)"은 애국가처럼 다부지다. 위대한 잭 화이트(미국의 싱어송라이터로 화이트 스트라이프스의 일원)가 다시 부른 것만 해도 뭔가 대단해 보이지 않는가. USA! USA! USA!

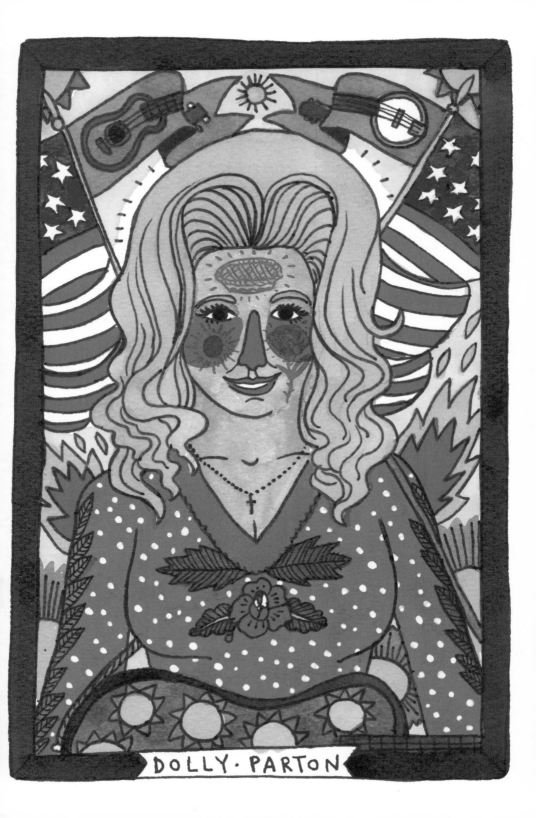

DOLLY·PARTON

BUDDY HOLLY

버디 홀리 (1936~1959년)

내가 여자였다면 분명히 사랑에 빠졌을 것이다. 버디 홀리의 노래에는 로큰롤의 열정과 학년말 댄스파티에서 퍼져 나오는 로맨틱한 발라드가 뒤섞여 있다. 나는 버디가 비틀즈, 홀리스, 비치 보이스 같은 많은 후발 그룹에게 다양한 길과 가능성을 열어주었다고 믿는다.

버디 홀리는 내게 평화와 즐거움을 동시에 선사하는데 단언컨대 이는 결코 쉬운 일이 아니다. 1950년대 미국의 삶은 평화스러우며 행복했다. 카우보이나 우주비행사 복장을 하고 다니는 사내아이들, 곱슬머리를 늘어뜨리고 꿈을 꾸는 사춘기 소녀들, 그리고 현실에서는 자전거를 타고 있지만 근사한 오토바이를 타고 '페기 수(Peggy Sue)'를 유혹하는 꿈을 꾸는 사춘기 소년들이 사는 그런 시대였다("페기 수"는 버디 홀리의 대표곡이다).

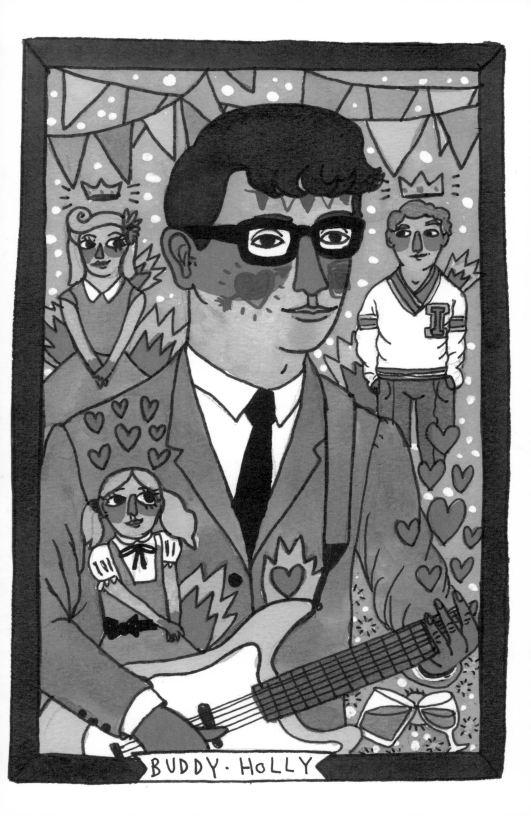

BUDDY·HOLLY

Frankie Lymon and The Teenagers

프랭키 라이먼 앤드 더 틴에이저스 (1942-1968년)

이제 두왑(흑인음악 R&B 스타일의 일종)의 세계에 도착했다. 1950년대 미국에서 인기를 누린 감미로운 코러스는 나를 미치게 만든다. 솔직히 나는 그 끝없는 감성에 완전 매료된다. 개인적으로 프랭키 라이먼 앤드 더 틴에이저스는 행복으로 물든 1950년대를 귀로 들려주는 최고의 그룹이다.

손목의 꽃 장식, 하늘색 양복상의, 펀치에 집어넣은 위스키, 그리고 여드름으로 울긋불긋한 얼굴을 상상해 보라. 두왑의 과다한 설탕에 대한 편견만 버린다면 여러분은 굉장한 시간을 보낼 수 있을 것이다. 우리는 1950년대 미국의 연말 학교 댄스파티에 가 본 적도 없고 그 시대를 살아본 적도 없다. 우리가 원하는 건 음악을 통해 그 시대를 간접적으로나마 살아보는 것이다.

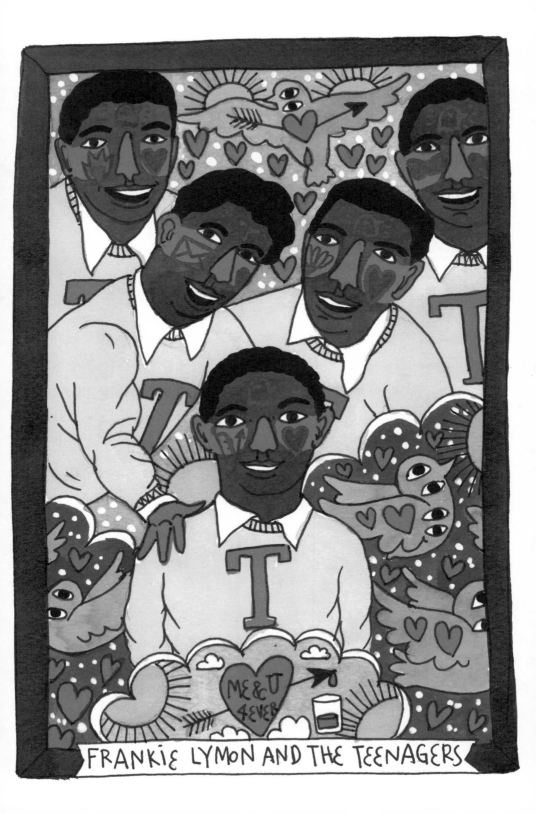

FRANKIE LYMON AND THE TEENAGERS

척 베리 (1926년 출생)

척은 엘비스와 같은 장르의 음악을 했다. 척과 그의 친구들이 엘비스보다 먼저 했지만
로큰롤을 주류로 끌어올린 것은 엘비스의 업적이었다. 그리고 시간이 지난 후 엘비스 덕분
에 그늘에 가려 있었던 척과 다른 많은 흑인 음악가들이 로큰롤에 이바지한 공로로 세
상 사람들에게 인정받았다. 어떻게 보면 척 베리라는 음악가를 통해 로큰롤과 그 창시
자들에 대한 정의가 실현되었다고 볼 수 있다.

척의 음악과 그가 속한 시대의 음악은 다음 시대의 블루스와 연결하는 다리 역할을 한
다. 이 음악가의 기타 소리를 음미해 보라. 이런 기타 연주가 진정한 로큰롤이다. 거칠
고 거침없으며 지칠 줄 모르고 질주한다.

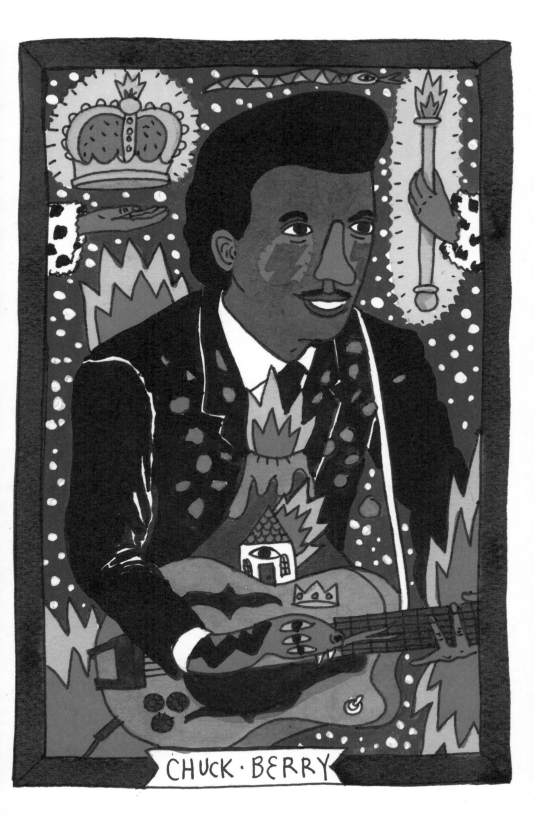

CHUCK · BERRY

링크 레이 (1929-2005년)

앞에서 척 베리를 위대한 기타 연주자로 언급했는데 링크 레이 또한 음악사에서 둘째가라면 서러운 기타리스트 중 한 명이다. 1950년대 말 링크는 개라지와 펑크 음악을 위한 기반을 열었고 서프 음악의 기초를 마련했다. 그는 자신이 속한 시대에 어울리지 않는 광기를 가진 인물이었다. 링크는 별나고 야수적인 화성인으로 환각상태에서 듣는 사람을 불편하게, 그리고 동시에 미치게 만드는 거칠고 소름끼치는 멜로디를 끄집어냈다. 거의 원시적인 부족의 음악 같지만 로큰롤의 틀 안에 자리 잡고 있다. 환각제에 대해 알고 싶거나 경험하고 싶으면 링크의 음악을 최대한 크게 틀고 그 음악에 맞춰 마음껏 춤을 춰봐라. 링크는 내가 일상적이며 무미건조한 지루함에서 벗어나 일을 해야 할 때 딱 맞는 양의 유연함을 주는 약과 같은 존재다.

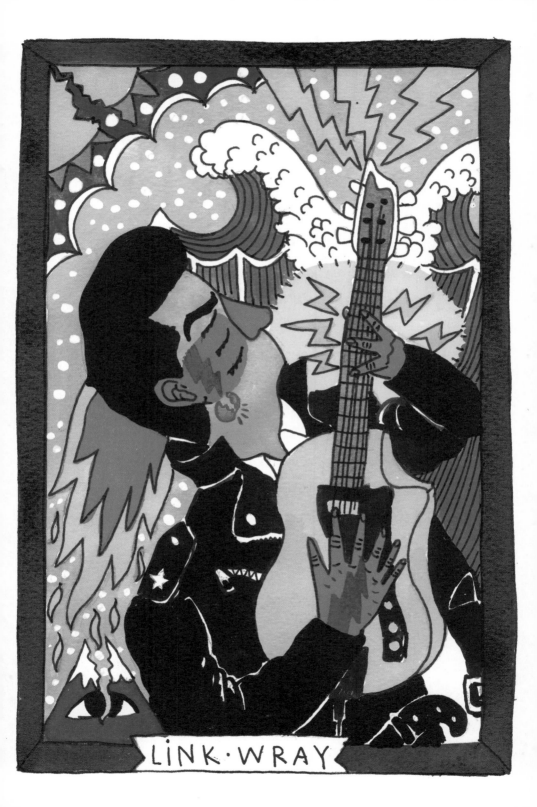

FRANK·SINATRA

프랭크 시나트라 (1915–1998년)

우리 모두는 살면서 한번쯤 프랭크 시나트라의 음악이 필요하다. 일상에서 가끔씩 우아하고 격조 높은 분위기가 필요할 때 시나트라의 음악만 있으면 단 몇 초 만에 그런 분위기가 가능하다. 그의 목소리는 세상에 하나밖에 없는 독특한 매력을 지니고 있다. 모두가 인정하고 잘 아는 사실이지만 내 입으로 꼭 강조하고 싶다. 하루에 한 번 정도는 시나트라의 음악을 틀어놓는 것이 좋을 것이다. 그것은 마치 최근 수년간 최고 인기를 끌었던 TV 드라마 시리즈를 보는 것과 같은 의미다. 드라마가 시작하기 전, 전편 에피소드의 줄거리가 되돌아보기처럼 나오면 우리는 그 드라마의 내용을 곱씹어보고 드라마와 더 나아가 우리 인생에 대한 우리만의 결론을 내려본다. 개인적으로 하루를 마감할 때 한번쯤 파노라마처럼 그날의 시간을 되돌려보는 게 필요하다고 생각한다. 방법은 간단하다. 생각은 머리에 그리고 음악은 프랭크 시나트라에게 맡기기만 하면 된다.

50

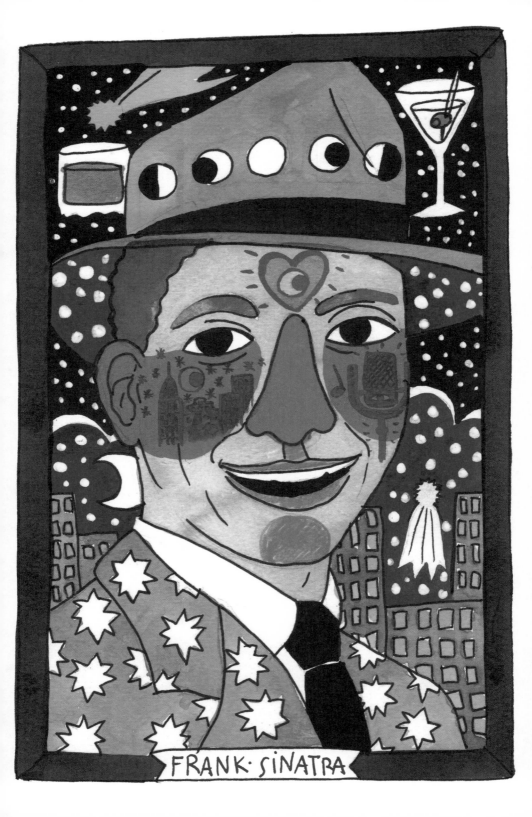

크리스탈즈 (1960-1967년까지 활동)

이 여성들은 한마디로 환상적이다. 크리스탈즈의 음악을 들으면 내가 앞에서 두왑의 긍정적이고 행복한 측면에 대해 말했던 게 무슨 뜻인지 감이 올 것이다. 어떤가? 다만 여기서는 두왑의 주인공이 여성들이며 아름다운 목소리의 소유자들이라는 것, 그리고 좀 더 프로다운 면모가 가미되었다는 게 특별하다. 크리스탈즈의 "Da Doo Ron Ron"은 나를 3초 만에 100도까지 달아오르게 만드는 마력이 있다. 1963년 라디오에서 이 노래가 흘러나올 때마다 춤을 추던 소녀들처럼 나도 그 시대의 그 소녀가 되어 음악에 몸을 맡기게 된다.

크리스탈즈의 음악은 왠지 우울하고 울적한 날 기분을 좋게 해준다. 온갖 고난과 역경에도 불구하고 결국은 오래오래 더욱 사랑하며 행복하게 사는 게 뻔히 보이는 한 편의 멜로 영화를 보는 듯한 느낌이랄까.

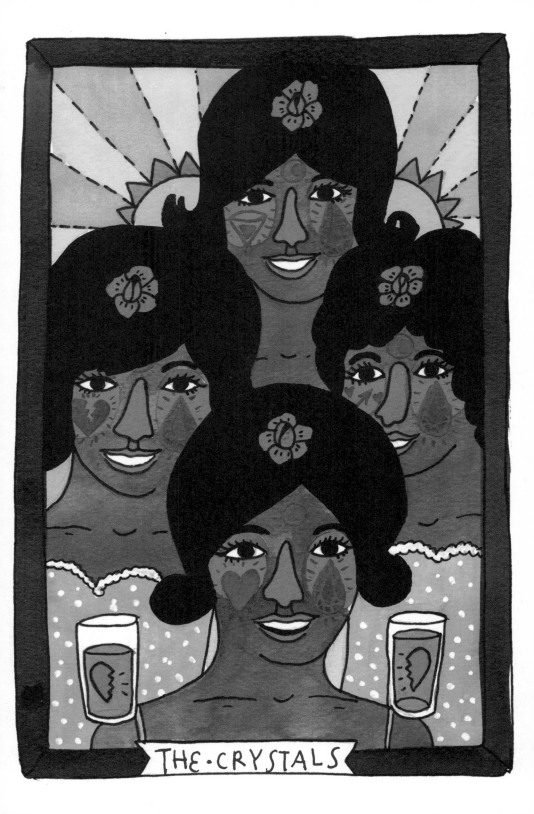

THE · CRYSTALS

DION & THE BELMONTS

디온 앤 더 벨몬츠 (1957-1967년까지 활동)

디온 앤 더 벨몬츠는 두왑 장르의 최고봉이라 할 수 있다. 두왑 스타일의 제왕!
예나 지금이나 그들의 음악은 미국의 모든 졸업파티에 빠지지 않는 레퍼토리다. 그들
의 노래만 있으면 그 어떤 파티도 실패할 수 없다. 순수한 1950년대 미국 <아메리
칸 파이>(1999년 개봉한 미국의 십대 코미디 영화)의 전형이다. 디온 앤 더 벨몬츠의
노래를 들으면 우리 모두는 그들의 노래와 사랑에 빠진 십대 소년 소녀가 되고 싶어
진다. 완벽한 사춘기 소년과 소녀. 러브스토리는 다르지만 결국 달달한 결말은 똑같은,
진부하지만 보는 이의 가슴을 설레게 하는 그런 러브스토리의 주인공 말이다. 세상에서
가장 달콤한 두왑의 주인공들이 되고 싶어지는 것이다.
이미 전설이 된 디온 앤 더 벨몬츠의 노래를 들으면 눈은 스르르 감기고 입술에는 희미한
미소가 퍼진다. "좋아, 모두 다 잘 될 거야." 디온 앤 더 벨몬츠는 완벽한 사중주의 화음
을 낸다. 브롱스 출신의 이탈리아계 미국인의 음악은 내게 항상 행복과 평온함을 안겨준
다. 그 어떤 그룹과도 비교 불가다. 과장이 아니다.

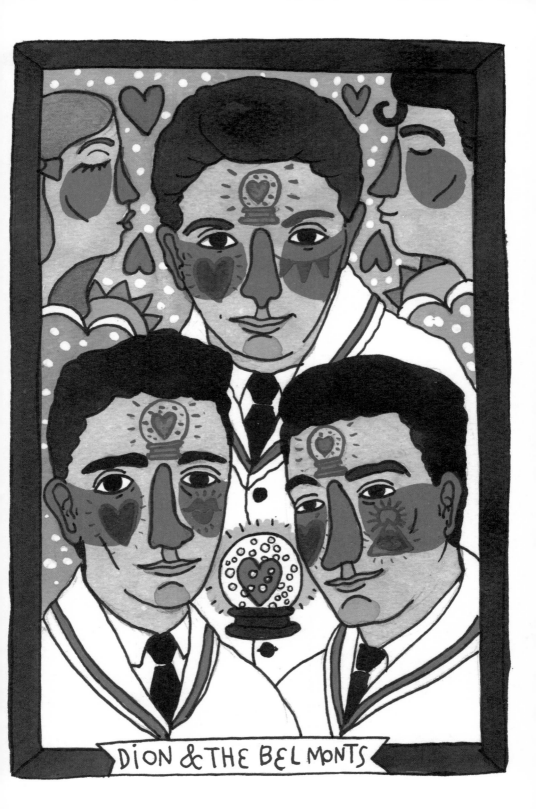

DION & THE BELMONTS

더 벨 에어즈 (1961-1963년까지 활동)

그리고 서프(Surf)가 음악이 되었다. 더 벨 에어즈 같은 서프 밴드가 수도 없이 많다는 건 나도 인정한다. 그러나 이들은 선구자였다. 그들의 음악은 다소 무미건조한 스페인의 도시 살라망카에 사는 나를 잠시나마 파도가 넘실거리는 바다로 데려다주었다. 나는 더 벨 에어즈의 노래와 함께 하와이나 베니스 해변 근처에서 부서지는 7미터 높이 의 파도에 몸을 싣고 영원히 파도만 타고 싶다.

순식간에 나는 태양과 바다의 리듬에 몸을 맡기며 거대한 해마를 타는 남자 인어로 변신한다.

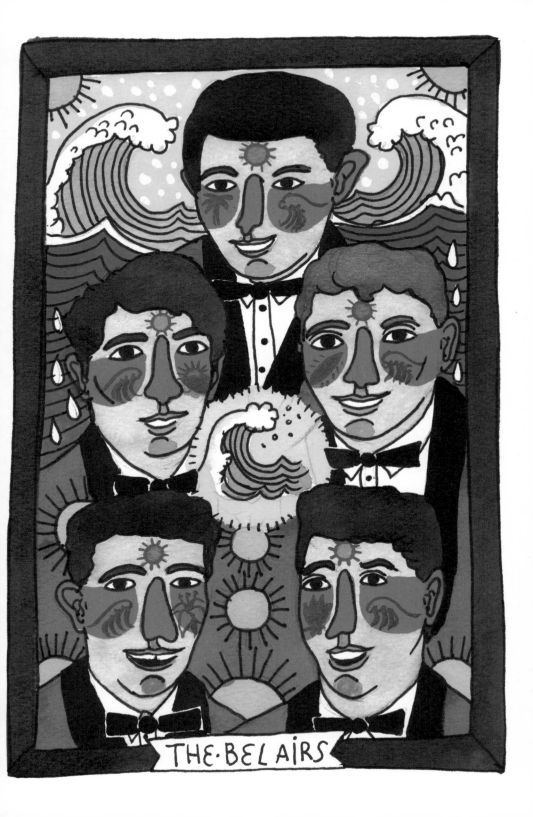

THE·BEL AIRS

BOB+DYLAN

밥 딜런 (1941년 출생)

드디어 위대한 밥 딜런을 소개할 시간이 왔다. 밥 딜런은 포크의 기초를 놓았으며 몇몇 경우를 제외하고는 지금까지 그 누구도 포크에 있어서 그를 능가하지 못했다. 밥 딜런은 나에게 다용도 뮤지션이다. 좀 이상하게 들릴지 모르지만 그의 음악을 들으면 나는 나 자신을 분석하게 된다. 흠, 어떻게 설명해야 할까? 중요한 것은 그의 음악을 들으면 갑자기 내가 내 삶에서 어떤 위치까지 왔는지 뚜렷하게 보이기 시작한다는 것이다. 지금 내가 있는 곳은 내가 원했던 곳인가, 만약 방향을 바꾸고 싶다면 어떻게 해야 할까.

나는 지금 내 삶에 매우 만족한다. 그러나 가끔씩 밥 딜런의 음악을 틀어놓고 내 삶을 점검해 보는 것도 나쁘지는 않다. 놀랍게도 아주 사소하지만 예민한 문제들이 그의 음악과 함께 해결된 적도 있었으니. 또 다른 한편으로 그의 노래는 1960년대의 변화하는 정신세계를 간접 경험할 수 있게 해준다. 요동치는 변화의 시대가 갑자기 내 머릿속에 들어온다.

딜런에 대해 쓴 글을 다시 읽어보니 내 삶과 현실, 그의 노래들, 모든 게 연결되어 있는 것 같다……. The times are changing.

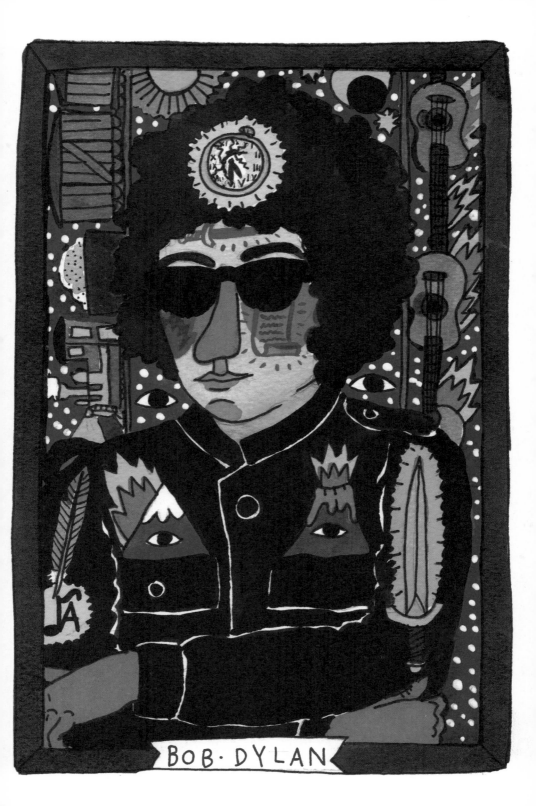

BOB · DYLAN

ROSCOE ▲ HOLCOMB

로스코 홀콤 (1912-1981년)

나는 로스코를 사랑한다. 이 남자는 1960년대 미국에 전통 있는 포크를 가져왔다. 그의 음악에서는 유서 깊은 뿌리의 향이 난다. 그의 날카로운 목소리와 밴조는 흑인영가와 블루그래스 중간 정도의 노래를 만들어냈다.

1912년에 태어난 로스코는 1960년대까지 본격적으로 음악을 하지 않았다. 연주 활동을 하기 전에 그는 광산과 농장에서 일했고 고된 하루 일과가 끝나면 노래로 마음의 안식을 찾곤 했다. 마치 식사 후에 먹는 디저트처럼.

나는 로스코에 완전히 반했다. 그에게는 진정성이 느껴진다. 대놓고 의도하지 않아도 존재하는 것만으로 영롱한 빛이 나기에 인정할 수밖에 없는 음악가다. 로스코가 흑인영가풍의 노래를 부를 때면 나는 로키산맥으로 순간이동을 하는 기분이다. 거기에는 광산, 농장, 숲, 그리고 아직은 알려지지 않은 새로운 나라가 있다. 나는 그림으로나마 감상할 수 있는 그런 곳으로 간다. 절대 사라지지 않는 영원불멸의 오래된 마법에 걸려서 말이다.

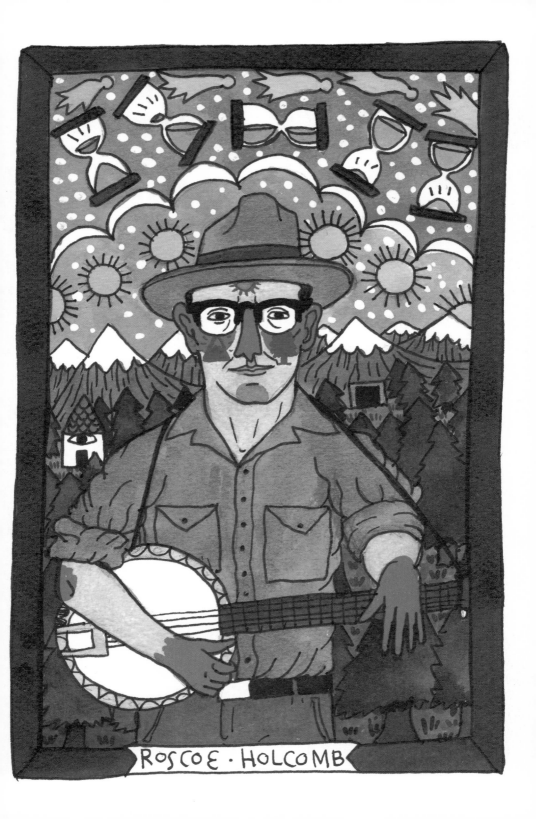

ROSCOE · HOLCOMB

the SONICS

소닉스 (1960-1968년까지 활동)

내게 소닉스는 개라지 음악과 펑크 음악의 아버지로 여겨진다. 소닉스여 영원하라!
1960년대 초에 활동을 했는데 이정도 수준이었다니…… 정말 대단하다. 이 밴드는
로큰롤로 시작했지만 로큰롤의 한계를 벗어나더니 로큰롤을 아예 부셔버렸다. 소닉스는
명예훈장을 받을 만하다. 이들이 발견하고 창조한 세계는 번개와 벼락, 그리고 타오르
는 불길이 여기저기서 솟아오르는 또 다른 차원의 천국이기에.
소닉스는 초기 개라지 음악, 모든 북서부 개라지 뮤지션과 너겟츠(Nuggets)의 가장 훌
륭한 수호자로서 영향력을 행사했다. 이들은 나에게 있어 진정한 에너지와 힘의 원
천이다. 소닉스를 들으면 소름이 돋는다. 그들은 긍정적인 힘과 에너지, 일탈을 쏟아낸
다. 내가 만약 1960년대 살아서 기존의 일상적인 로큰롤에 젖어 살고 있다가 어느
날 갑자기 소닉스 음악을 들었더라면 마치 뇌가 증발해버리는 듯한 느낌을 받았을 것
같다. 그리고 새롭게 태어나는 기분으로 소닉스의 열렬한 팬이 되었을 게 분명하다.

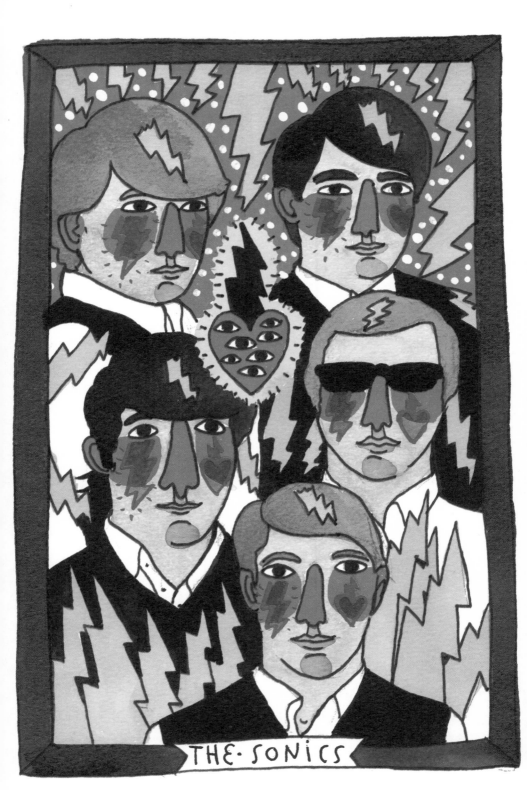

THE BEATLES

비틀즈 (1960-1970년까지 활동)

우리는 리버풀의 음악가에게 감사해야 할 것이 너무나도 많다. 네 명 모두에게. 비틀즈
의 가장 커다란 업적은 그들이 자신들의 음악을 발전시키는 동시에 전 세계 음악 발전
에 영향을 주며 이바지했다는 것이다. 그렇다. 나는 비틀즈의 열렬한 팬이다. 그런데
내가 좋아하는 비틀즈는 초기의 비틀즈다. 초기의 푸릇푸릇하며 상큼한 비틀즈, 가지런
한 앞머리와 귀에 착 감기는 멜로디, 짧은 노래 그리고 공연장 맨 앞줄에서 미친 듯
이 환호하는 여학생들의 목소리가 빠짐없이 들리는 초기 노래들. 비틀즈는 나의 우상인
버디 홀리의 완벽한 진화 버전이었다. 그들은 1950년대의 로큰롤과 발라드를 융합하
여 세상 사람들을 중독시키는 완벽하면서도 매력적인 음악을 만들어냈다. 비틀즈는 내
가 어렸을 때 또 다른 음악세계를 알려준 밴드였다. 또한 영국에 대한 나의 사랑을
불러일으킨 그룹이기도 하다. 땡큐, 비틀즈!

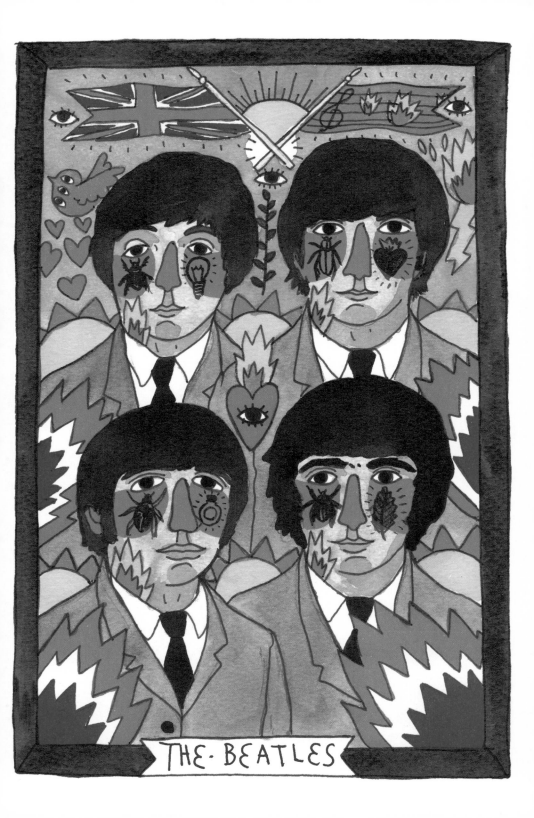

THE · BEATLES

The Rolling Stones

롤링스톤즈 (1962년부터 활동)

롤링스톤즈의 음악은 내가 태어난 날부터 우리 집을 가득 채웠다. 혈기왕성한 젊은 롤링 스톤즈의 야성적이고 거친 음악은 묘하게도 우리 집 분위기와 완벽하게 어울렸다. 그때 부터 나는 이 영국인들이 너무 좋았다. 그러나 한 가지 인정할 것은 비틀즈의 음악과 마찬가지로 롤링스톤즈도 초기의 노래들을 좋아한다는 점이다. 적어도 이 시기의 노래들은 숨통이 트인다. 초기 롤링스톤즈 음악의 주 재료는 역시나 로큰롤이지만 약간의 블루스와 소심함도 가미되어 있었다. 이들의 음악은 리버풀 출신의 비틀즈보다 약간 더 사악한 측 면이 있었다. 악동 이미지의 롤링스톤즈는 이런 측면에서 비교 불가한 그룹이었다. 나는 이들이 활동 초부터 블루스와 흑인 음악에 관심을 기울인 것에 대해 높이 평가한다. 롤링스톤즈는 머디 워터스(미국의 블루스 기타 연주자)가 유럽 투어를 할 수 있는 환경을 제공하는데도 핵심적인 역할을 했다.

박수! 짝짝짝!

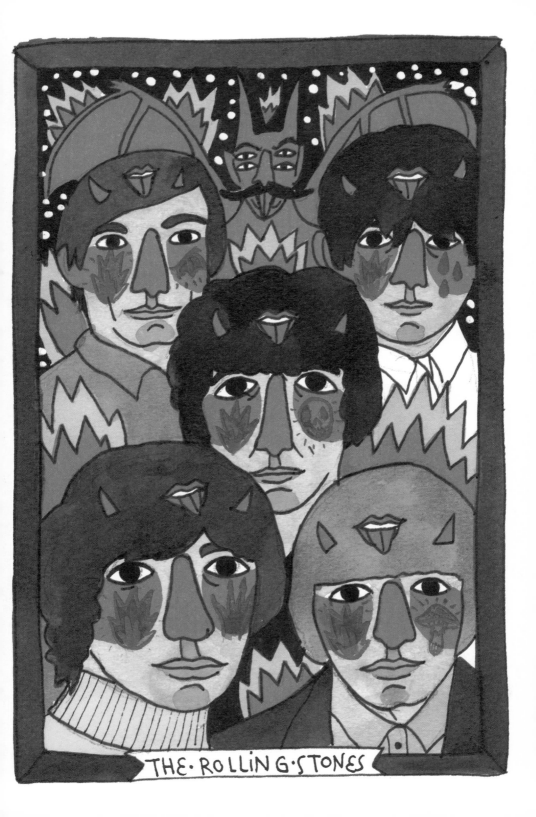

THE·ROLLING·STONES

재클린 타이브 (1948년 출생)

아, 재클린, 재클린…… 태어난 땅은 튀니지지만 가슴은 프랑스인인 재클린은 꽤 오래전부터 나를 사로잡았다. 재클린은 특유의 미성으로 1960년대 중반 '프랑스적인' 모든 것을 아름답게 보여준 음악가다. 그녀의 노래를 들으면 왠지 발끝치로 사뿐히 걸으며 우아한 손짓을 하고 싶어진다. 베르무트(백포도주에 약초나 향료 같은 것을 넣어 만든 혼성주)를 한 잔 마시고, 올리브를 송송이 꽂은 긴 젓가락으로 허공에 원을 그려보고 싶어진다. 그러면 "La fac de lettres"를 부르는 젊은 타이브가 바로 내 앞을 스치고 지나갈 것만 같다. 갑자기 창밖을 내다보고 싶은 욕구가 일어난다. 창문을 열면 바로 20미터 앞에 에펠탑이 우뚝커니 서 있을 것 같다. 비디오 클립의 한 장면처럼 사크레쾨르 대성당(파리 몽마르트 언덕에 있는 교회당)을 오르락내리락 하고 싶어진다. 재클린의 "7 heures du matin"이 영상 뒤에 깔리고 나는 파리의 오래된 돌길을 가로지르며 이 바에서 저 바로 나그네처럼 떠돌아다닌다.

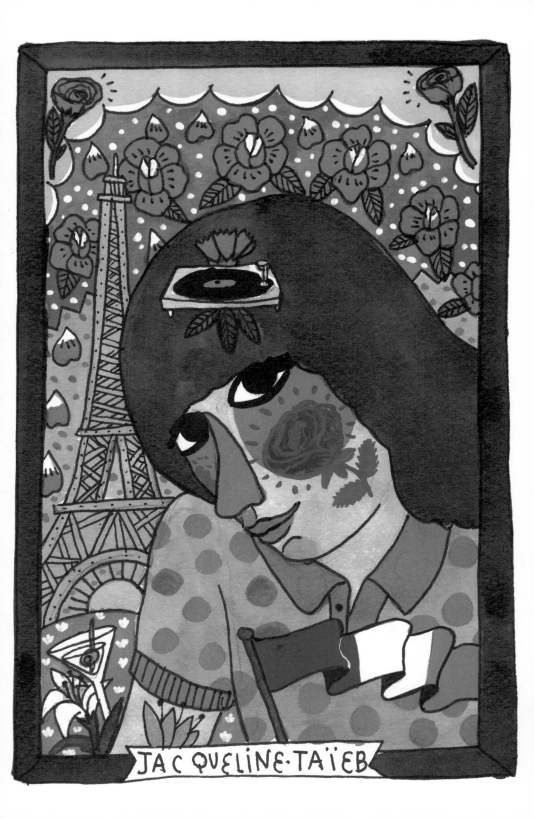

BEACH·BOYS

비치 보이스 (1961년부터 활동)

내가 이 캘리포니아의 두 남성을 사랑할 수밖에 없는 이유가 있다. 하나는 그들의 음악에 묻어나는 작열하는 태양, 파도, 야자수, 그리고 해변에서 일광욕하는 사람들 때문이고, 또 하나는 내가 너무나 사랑하는 두왑을 연상시키는 코러스가 많이 가미된 그들의 보컬 스타일 때문이다. 비치 보이스를 들으면 디온 앤 더 벨몬츠가 LSD를 차례로 복용하고 캘리포니아 해변 별장으로 이사 온 것 같은 느낌이 든다.

그들의 음악을 들으면 서핑을 하는 게 아니라 하늘을 나는 기분이다. 밤이 깊은 해변에서 샤머니즘 의식에 쓰이는 고유한 음악을 창조한 듯 싶다. 모닥불 주위로 수십 명의 몸뚱이들이 정신없이 춤을 춘다.

나는 순간 바다 위 2센티미터 상공으로 날아다니는 내 영혼을 바라본다. 동시에 파도가 넘실거릴 때마다 튕기는 물방울을 느낀다. 그러나 파도가 해변에 부서질 즈음 나는 생각한다. 내가 짙푸른 파도 위를 떠도는 거품인지 아니면 파도 아래로 잠수하며 둥둥 떠다니고 있는지. 모든 게 꿈처럼 느껴진다.

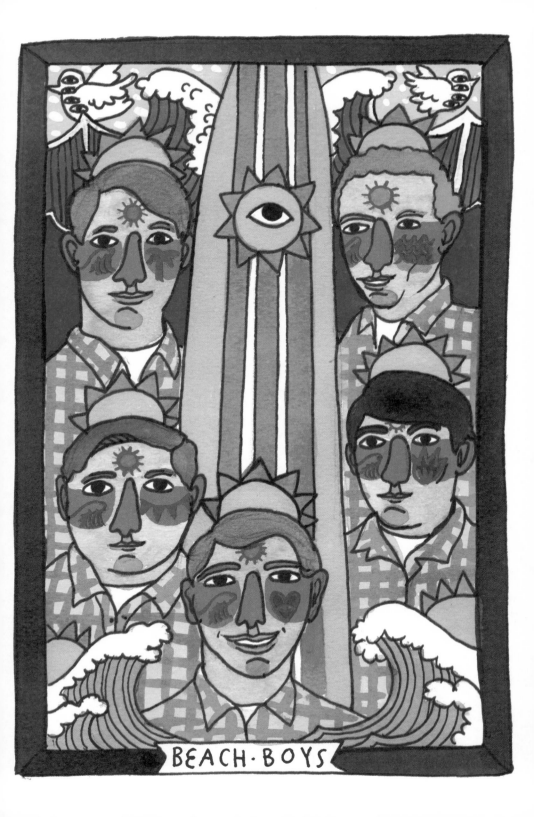

BEACH·BOYS

THE ZOMBIES

더 좀비스 (1962-1968년까지 활동)

비치 보이스와 함께한 '여행'은 뒤돌아다볼 겨를 없이 속도감을 즐기게 해주었다. 반면 더 좀비스와 함께하는 여행은 좀 더 침착한 여행이라 할 수 있다. 아랍풍과 인도풍 자수가 새겨진 여러 개의 편안한 우단 쿠션에 반쯤 눈을 감고 편안히 기대앉은 기분 이랄까…… 미세한 근육의 움직임도 없이 말이다. 그러다가 갑자기 몸이 공중부양해 서 밑을 보지 않아도 이미 내가 땅으로부터 멀리 떨어져 날고 있음을 느낀다. 정신병원 에 입원한 호머 심슨(텔레비전 시리즈 애니메이션 <심슨 가족>의 등장인물)이 환각을 불러일으키는 약에 젖어 비정상적인 환영을 보는 것과 비슷할 것 같다.

모든 것이 너무 기분 좋고 평화롭다.

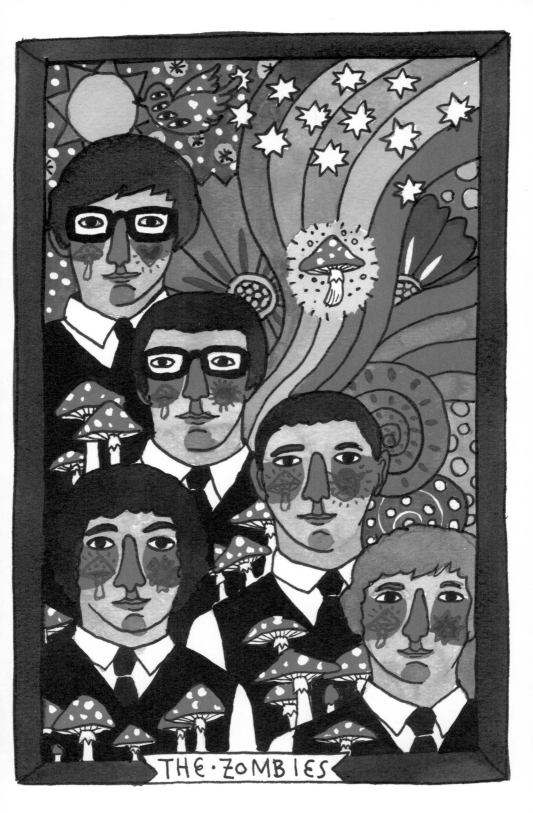

THE · ZOMBIES

The KINKS

킹크스 (1964-1996년까지 활동)

좋다. 나는 사람들이 킹크스를 비틀즈와 롤링스톤즈와 동급으로 평가하는 데 항의할 생각은 없다. 그러나 개인적으로 나만의 음악 평가를 내리자면 킹크스는 넘버원이다. 이들은 그 시대 브리티시 팝의 느낌을 어느 정도 가지고 있지만 내가 그토록 열광했던 소닉스의 야수적인 느낌도 함께 가지고 있다. 킹크스는 자기들만의 음악세계를 자유롭게 추구할 수 있었다. 그들은 세계에서 가장 인기 있는 그룹이 될 필요가 없었다. 왜냐하면 이미 최고의 인기를 누리는 그룹들이 있었기에. 오히려 이런 현실은 킹크스에게 무엇이든 하고 싶은 음악을 할 수 있는 꿈같은 자유를 안겨주었다. 나는 청소년기에 "I'm Not Like Everybody Else"를 수백만 번은 들었던 것 같다. 킹크스는 내게 전부이다. 이들의 음악을 들으면 오르막과 내리막길을 왔다갔다하는 진짜 인생을 경험하는 느낌을 받는다. 거의 대부분의 밴드가 인기에 좌지우지되어 음악 활동을 하던 시대에 이들처럼 소신 있는 음악을 하는 밴드가 있었다는 건 대단한 일이다. 브라보, 킹크스!

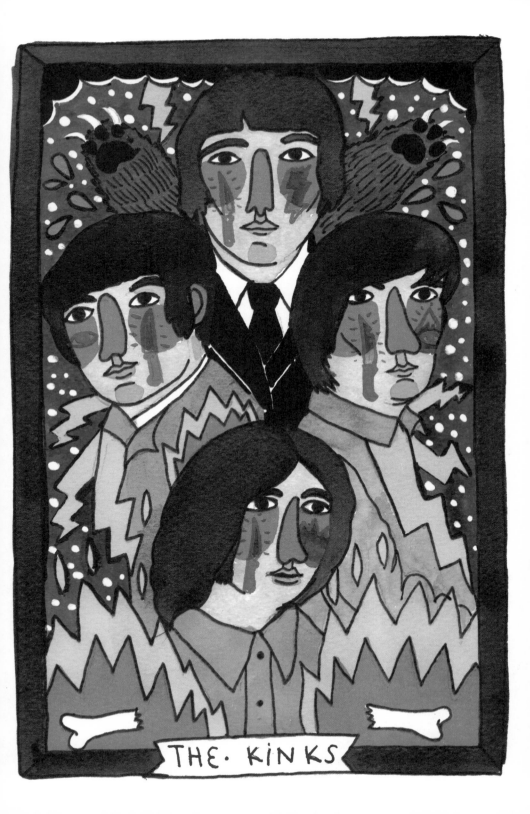

THE · KINKS

THE. aniMALS

우리가 특별히 관심을 기울여야 할 또 다른 밴드가 있다. 5인조로 구성된 이 밴드는 1960년대 펄펄 끓는 용광로 같았던 영국의 음악세계에서 태어났지만 영국이 아닌 다른 나라의 음악에 시선을 돌렸다. 이들은 미국의 블루스 음악에 빠져 있었다. 애니멀스는 노련한 성숙미를 통해 더 깊고 진흙투성이의 뿌리를 가지고 있는 노래들을 만들어내기 위해 영국의 팝 음악을 뛰어넘어 비상했다. 우리 집에서는 일요일이면 아침 내내 질릴 때까지 이 밴드의 음악이 흘러나오곤 했다. 나는 애니멀스의 음악을 들으며 화학 실험놀이를 하고 17개의 과자와 빵 한 조각을 뜯어먹곤 했다.

76

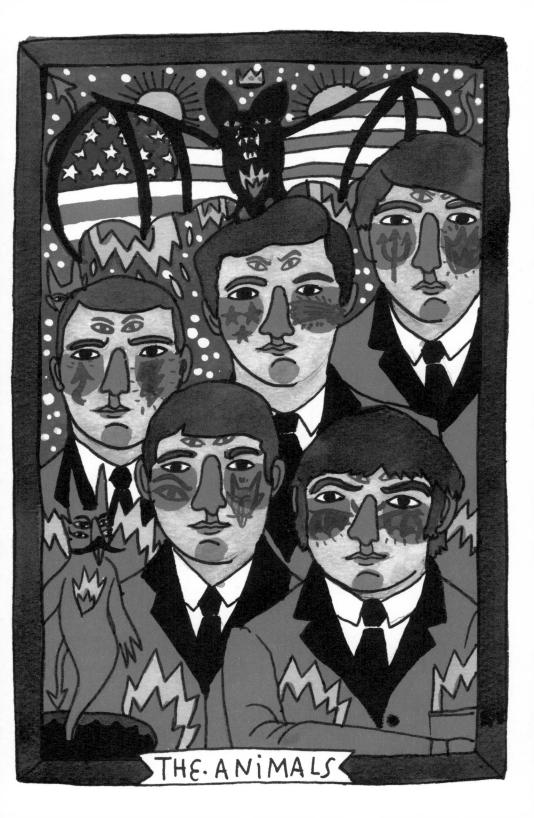

The VELVET·UNDERGROUND

벨벳 언더그라운드 (1964-1973년, 1990년, 1992-1994년, 1996년 활동)

나는 다소 늦게 이 밴드를 알았다. 그러나 한번 이 밴드에 빠져들자 거기서 빠져나올 수 없었다. 벨벳 언더그라운드에 관심을 가졌을 때, 나는 이들이 1960년대 그룹이라는 것을 믿을 수가 없었다. 이들은 그 누구도 따라잡을 수 없는 실험정신이 빛나는 높은 수준의 음악을 만들어냈다. 도대체 그 시대에 어떻게 그 높은 경지에 도달할 수 있었을까? 이들의 천재성은 때론 불편한 감정을 불러일으키기도 하지만 어쨌든 절대 쉽게 벗어날 수 없는 마력을 지니고 있다. 마치 중독되어 피할 수 없는 마약 같은 존재였다. 나는 평소에 음악을 배경음악으로 깔고 작업을 하지만 벨벳 언더그라운드의 음악은 예외다. 이 밴드의 음악을 듣다보면 어느새 나도 모르게 연필은 책상 위에 두 손은 무릎 위에 놓고 멍하게 앉아 있는 나 자신을 발견하기 때문이다. 나는 문득 어둡고 축축한 골목길에서 벨벳의 중독성 있는 매력에 빠져 길을 잃고 헤매는 것이다. 그러나 시간 낭비는 절대 아니다. 찰나지만, 연필을 내려놓고 정신을 놓은 그 순간, 나는 위험과 보상으로 가득한 환상적인 우주여행을 할 수 있었기 때문이다.

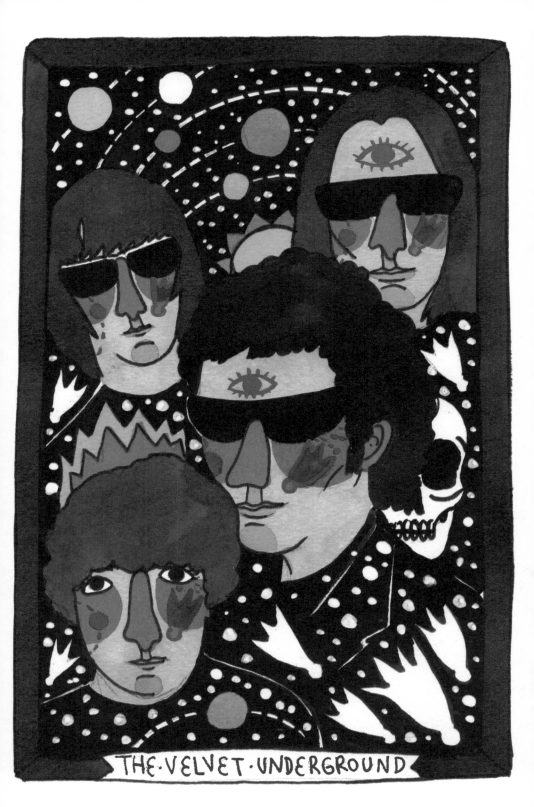

THE·VELVET·UNDERGROUND

~IGGY POP~

이기 팝 (1947년 출생)

이구아나. 내가 앞서 소닉스가 새로운 음악세계의 문을 열었다고 했는데, 기억하는가? 이 사람도 역시 그랬다. 이기 팝은 1960년대에 음악을 시작하여 원초적 블루스의 엑기스를 추출하고 로큰롤과 연합하여 펑크 음악의 전신을 만들어냈다. 어떻게 보면 그는 소닉스가 불러낸 악마 같았다.

나는 안타깝게도 그의 전설적인 공연을 직접 보지는 못했다. 그러나 매체를 통해 본 바에 의하면 그는 공연마다 자신의 몸을 불사르는 열정을 남겨놓았다. 그는 무대에서 악마로 변신해 화산의 불꽃 같은 에너지를 방출하고 회오리바람을 날렸다. 이기 팝은 음악사에 있어 선구자 역할을 수행했기에 금메달감이다. 내가 만약 음악을 했더라면 이기 팝 같은 태도로 했을 것이다. 이것도 저것도 아닌 대충대충 정신으로 일을 하려면 아예 집에 가만히 있는 게 나을 테니 말이다. 그는 음악의 거장 중에서도 윗자리를 차지하며 전설이 되었다.

크램프스 (1976-2009년까지 활동)

모든 면에 있어서, 의심할 여지없이 이들이 없었더라면 내 삶은 지금과 달랐을 것이다. 확실히 지금보다 좋지는 않았을 게 분명하다. 크램프스는 지금까지 내가 좋아하고 사랑하는 음악 장르들을 완벽하게 섞어놓은 음악을 했다. 이들은 자신들의 음악에 1950년대 로커빌리를 부활시켰고, 1960년대 서프 음악과 소닉스의 야수성을 활용했으며 거기에 미친 듯한 열정과 완벽한 열기를 버무리며 나를 위해 완벽한 음악세계를 만들어줬다. 게다가 크램프스의 음악은 내가 한참 음악에 관심을 가지고 연구하기 시작했을 때 내게 칵테일 같았던 모든 B급영화 시리즈 배경음악의 주인공들이었다. 크램프스는 내게 일종의 부두교 의식을 소개해주었고 그때부터 나는 그들의 좀비 중 하나가 되었다. 그들은 1960년대 소닉스와 함께 떠오른 개라지 음악의 리바이벌에 결정적인 기여를 했다. 이 음악들은 서로 사촌지간들이다. 그러므로 이들은 내 가족 같은 존재다.

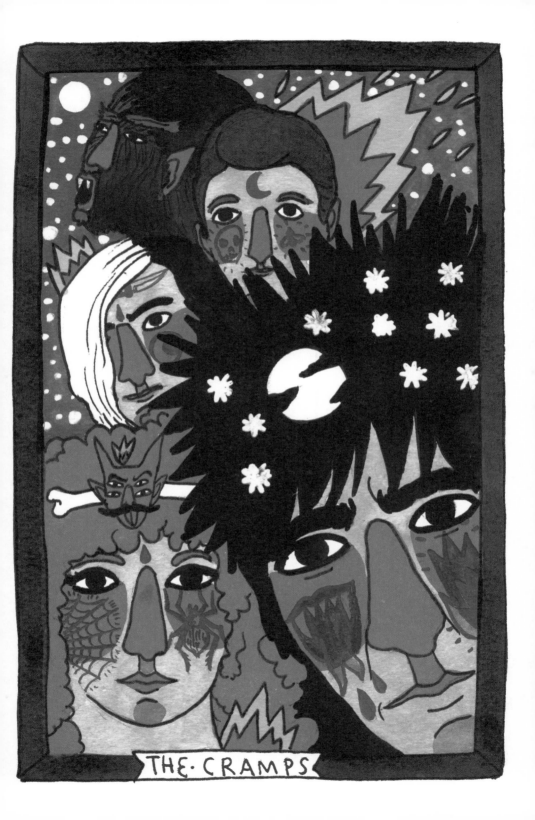

RAMONES

라몬즈 (1974-1996년까지 활동)

처음 라몬즈를 만났을 때, 나는 금요일 오후부터 일요일 밤까지 하루 종일 '라몬즈'만 무한반복해서 들었다. 세상에 이렇게 환상적인 음악을 하는 사람이 존재할 수 있을까? 나는 라몬즈의 음악을 듣는 순간 숨겨놓은 비밀 쌍둥이 형제를 만난 기분이었다. 라몬즈는 나를 성숙하게 만들어줬다. 나는 꽤 빈번하게 라몬즈를 듣는데도 어딘가 있을 수 있는 비밀스런 쌍둥이 형처럼 항상 라몬즈를 그리워한다.

라몬즈는 나에게 에너지와 용기, 추진력과 재미를 동시에 제공해준다. 그들은 헛소리 따위는 접어두고 한 치의 가식과 잘난 척 없이 진솔한 음악을 표방한다. 2분만 시간을 아껴서 라몬즈를 들어보시길. 여러분이 기대하는 열정과 재미를 내가 보장한다.

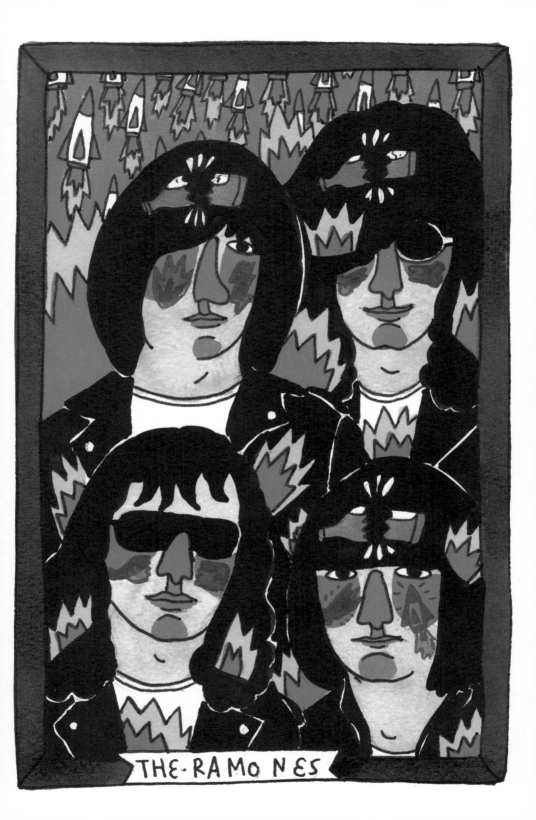

mötörhead

모터헤드 (1975년부터 활동)

라몬즈 이후 나는 좀 더 성숙해졌다. '이미 성인이 된' 나는 좀 더 강렬한 음악 세상에 입문했다. 이제 내가 음악을 듣는 데 한계나 제한 따위는 없었다. 바로 그때 모터헤드를 만났다. 나는 완전히 돌아버릴 정도로 모터헤드에 열광했다. 도대체 그런 음악이 예전엔 어디에 숨어 있었는지 계속해서 자문했다.

"Ace of Spades"는 내가 아침에 알람처럼 듣는 다섯 곡의 노래들 중 하나다. 이 노래는 하늘에서 번개처럼 내 가슴에 바로 꽂히는 듯했고, 앞으로 1년 동안 방전되지 않을 정도의 배터리를 내 몸에 충전시켜주는 듯했다.

게다가 내가 속해 있는 세상에서 이런 음악을 듣는 것은 나를 괜찮은 사람처럼 보이게 했다. 무엇보다 중요한 것은 내가 거의 처음으로 생존하는 음악가들과 연결되었다는 점이다.

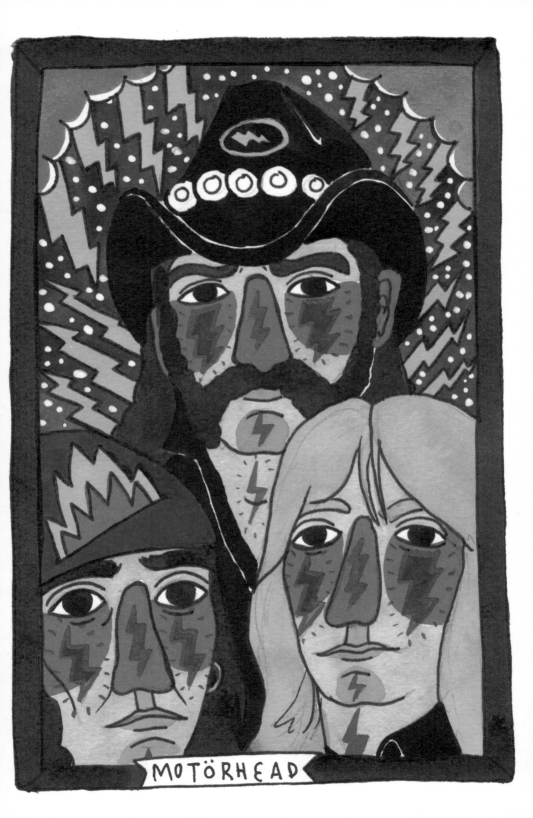

SEX·PISTOLS

섹스 피스톨즈 (1975-1978년까지 활동)

나는 집에서 섹스 피스톨즈의 "Anarchy in the UK"를 태어나서부터 한 수천 번은 들었을 것이다. 그리고 깔끔하게 인정하건대 내 생이 다하는 마지막 날까지 (당연히) 이들의 노래를 들을 것이다. 우리 식구들은, 우리들만의 방식으로 모두 펑키스타일이었다.

이런 스타일의 삶이 무엇을 내포하는지 안다면 내가 얼마나 우리 가족을 자랑스러워하는지 상상할 수 있을 것이다. 우리 집에서는 존 라이든(영국의 펑크 록 음악가이며, 섹스 피스톨즈의 멤버로 자니 로튼이라고 불린다)의 노래가 스페인어권 가수들의 목소리보다 더 자주 들렸다. 그리고 내가 사춘기가 되어 내 방에서 혼자 음악을 들을 때면 섹스 피스톨즈가 항상 나와 함께했다. 영국 팝에 대한 내 사랑의 역사는 이렇게 이들과 함께 시작되었다.

우리 가족에 대한 높은 자부심과 더불어 말이다.

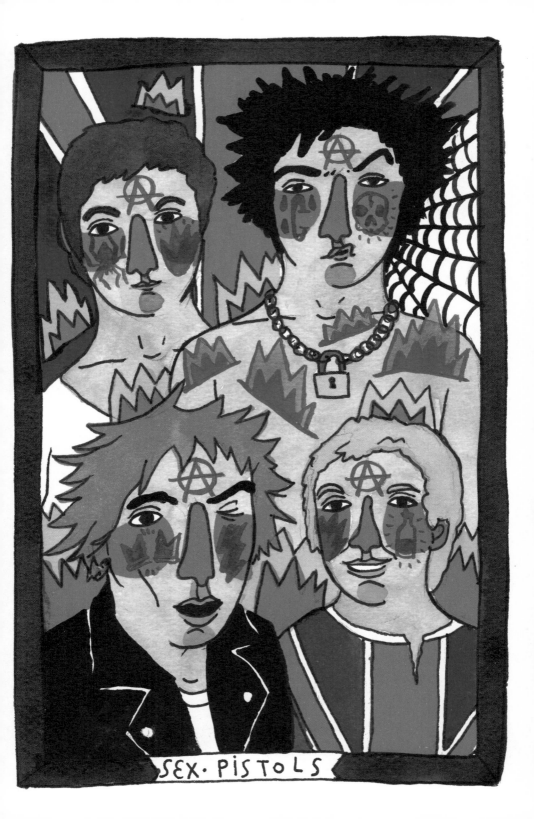

SEX · PISTOLS

BLACK FLAG

블랙 플래그 (1976-1986년까지 활동)

음악에 대한 나의 관심은 점점 더 높아지고 진지해져 갔다. 내 머리는 의심할 여지 없이 펑크 쪽을 향해 미친 듯이 달려가고 있었다. 라몬즈를 발견한 이후 나는 같은 맛의 음악을 더 많이 더 열심히 찾기 시작했다. 그리고 결국 전문가의 입맛에 따라 펑크 또는 펑크 록이라고 부르는 장르의 황제들을 만났다.

블랙 플래그 덕분에 나는 내 인생의 중요한 음악적 터닝포인트를 맞게 되었다. 모든 캘리포니아 펑크 록의 자식과 사촌들 중 블랙 플래그는 엄연히 구별된다. 왜냐하면 블랙 플래그는 바보스럽지 않기 때문이다. 이들은 야만적인 길을 선택한다. 블랙 플래그는 진정한 '하드코어' 중에 '하드'다.

90

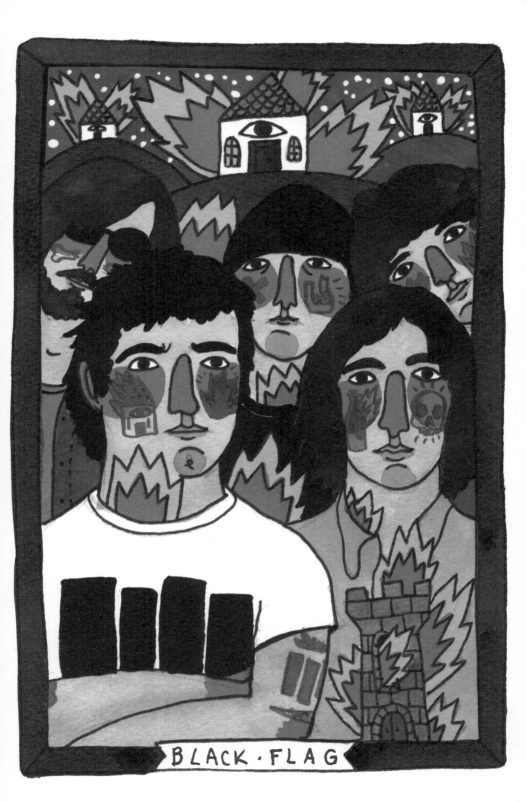

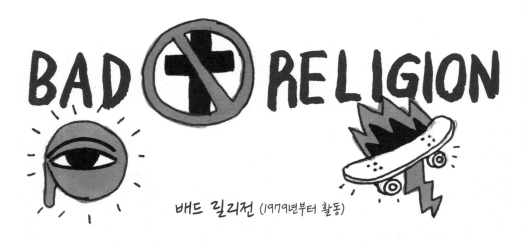

BAD ✚ RELIGION

배드 릴리전 (1979년부터 활동)

여기 펑크 족의 신들이 있다. 열세 살 때 처음 발견한 이래 지금까지도 배드 릴리전의 음악은 나를 소름 돋게 한다. 나의 이런 반응이 약간은 감상적이라는 것을 알지만 그것은 사실이다. 청소년기 나의 성격은 이들의 신나는 드럼 소리와 음악에 영향을 받았고, 나의 모든 상처와 멍은 워크맨으로 이들의 음악을 들으면서 스케이트보드를 타다가 얻은 것이다. 청소년기의 세상에 대한 분노는 그렉 그래핀의 노랫소리를 볼륨 9나 10 정도로 틀어놓은 거과 비슷하다. 이 나이에 어떤 밴드에 빠지면 그것은 평생 동안 유지되며 그들은 당신의 인생에서 절대 떠나지 않을 것이다. 지금 이 순간, 여기서 이들의 음악을 배경으로 이 글을 쓰고 있는 나는, 지금 당장 거실로 뛰쳐나가 쿵쾅거리며 다시 스케이트보드를 타고 싶은 마음이 든다. 물론 아직도 나는 여전히 스케이트보드를 타고 넘어져 멍도 든다.

페니와이즈, 노에프엑스, 밀랑콜린 같은 모든 캘리포니아 펑크 그룹들에게 이 자리를 빌어 특별히 감사하고 싶다.

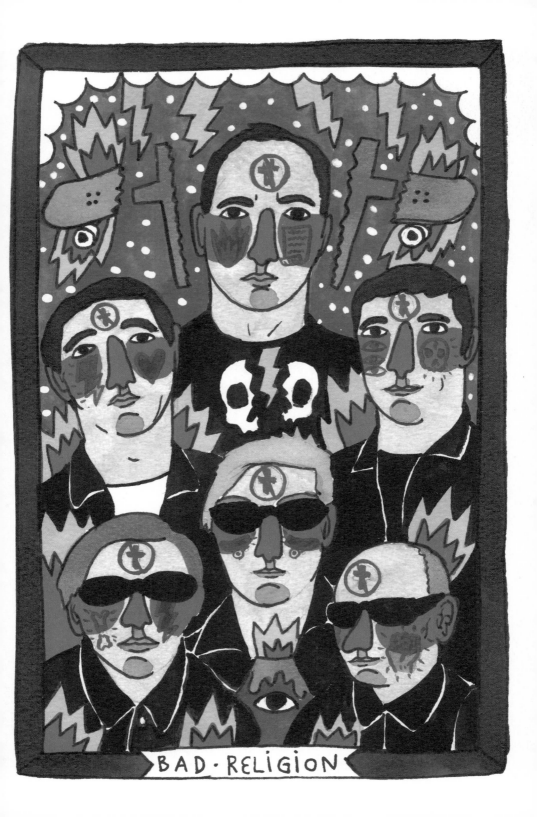

다니엘 존스톤 (1978년부터 활동)

자 이제 무대를 완전히 바꿔보자. 내가 다니엘 존스톤의 음악을 발견하는 데는 시간이 좀 걸렸지만, 이제 그의 음악은 내게 가족처럼 친숙하게 느껴진다. 나는 그가 너무나도 사랑스럽고 존경스럽다. 그는 어른의 세계에 묶이지 않고 창의성을 발휘하여 노래할 수 있는 보기 드문 인물이다. 나는 다니엘이 너무 좋아서 그와 그의 삶에 대한 만화책을 만들기도 했다. 나는 그가 내게 준 모든 것에 감사하며, 다니엘에게 나의 진실한 애정을 전해주고 싶었다. 그의 노래를 들으면 당신의 가슴이 열리고 당신의 심장이 잘게잘게 부서진다. 그것은 고통스럽지만 아주 조금씩 다가온다. 가사 한 구절구절이 당신의 눈물샘을 자극하여 몇 방울의 눈물이 떨어지게 한다. 나는 정열과 열정을 가지고 일하는 사람들을 응원한다. 그렇기에 다니엘은 내가 가장 좋아하며 응원하는 가수 중 한 명이다. 다이얼에게 나의 애정을 보내는 바다.

이 그림은 내가 그를 개인적으로 만나 만화책을 전해주는 순간을 그린 것이다.

94

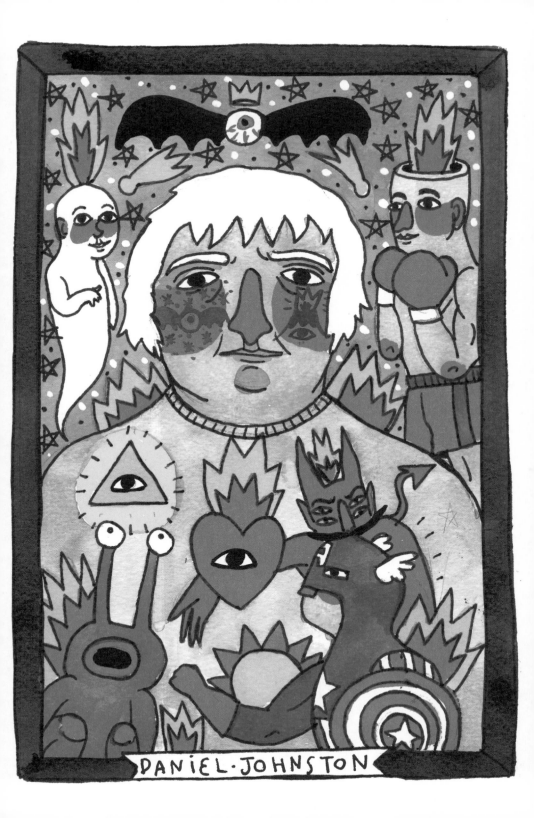

DANIEL·JOHNSTON

매드니스 (1976-1986년까지 활동)

나는 지금도 네 살 때 아빠와 함께 매드니스의 음악을 들으면서 미친 듯이 춤추던 순간이 떠오른다. 나는 몸이 약간 뚱뚱해서 곧 얼굴이 빨개졌지만 아빠의 완벽한 스카 (1950년대 말 자메이카에서 만들어진 음악 장르)에 도무지 춤을 멈출 수가 없었다. 아빠는 주변의 시선에 상관없이 그 어떤 체면도 의식하지 않고 오로지 스스로 즐기기 위해 매드니스의 음악을 들었다.

몇 년 전 매드니스의 콘서트에 갔을 때 정말 재미있는 광경을 보았다. 절대 잊을 수 없는 내 어릴 적 추억 한줌이 재연되었다. 공연이 무르익어 갈 무렵, 매드니스 멤버 중 한 명의 어린 딸이 무대에서 춤을 추었다. 순간 나는 예전에 아빠와 내가 미친 듯이 춤을 추던 과거로 돌아간 듯한 느낌을 받았다.

자 한걸음 더!

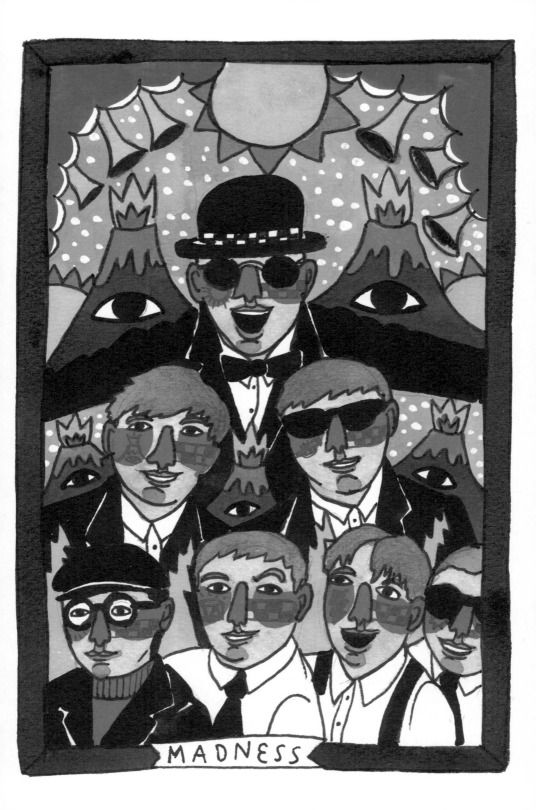

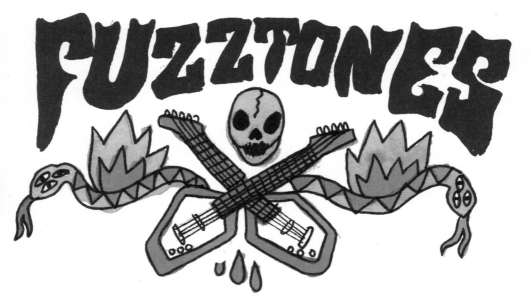

퍼즈톤즈 (1980년부터 활동)

다시 개라지 음악으로 돌아가자. 퍼즈톤즈는 1980년대 개라지 음악을 부활시킨 최고의
밴드 중 하나다. 정말 환상적인 밴드다. 나는 1960년대부터 지금까지 개라지 음악의
본질을 유지해온 모든 밴드들에게 모자를 던져 올리며 박수를 보낸다. 이 그룹은 순수
개라지 음악 밴드다. 마약에 취해 신들린 듯이 키보드를 누르고, 무덤에서 방금 부활한
듯한 목소리가 우리에게 독과 치명적인 매력을 지닌 여성들, 유흥, 땀, 부두교, 좀비와
해골에 대해 말해준다.

THE·FUZZTONES

MANO NEGRA

마노 네그라 (1987-1995년까지 활동)

마노 네그라(스페인의 아나키스트 조직에서 이름을 따온 밴드로 '검은 손'이란 의미)
또한 아빠 덕분에 알게 된 그룹이다. 아주 최근까지도 우리는 이 밴드의 음반에 실
린 노래를 함께 부르곤 했다. 우리는 매일 "Señor Matanza"를 함께 불렀다. 그리
고 불과 얼마 전까지만 해도 바르카(FC 바르셀로나) 팀이 멋진 골을 넣으면 "Santa
Maradona"를 부르곤 했다.

마노 네그라의 음악을 들으면 어느 날 창문을 열었을 때 전에 느껴본 적 없는 낯선 공
기를 마시는 듯한 느낌을 받는다. 그들의 앨범인 "Casa Babylon"은 내 기억 속에 남
아 있고 아직도 그 가사를 외울 정도다. 지금 생각해 보면 이들의 노래는 내게 말하자
면 초기 세계화의 긍정적인 한 일면이 아니었나 싶다. 진부한 일일 드라마를 통한 세
계화보다는 어쩌면 더 좋았던. 1994년 고작 열두 살 소년이었던 나는 그다지 유명한
나라가 아닌 국가들에서 무슨 일이 일어나는지 전혀 몰랐다. 그러나 적어도 이 그룹의
음악을 통해 아직 미지의 나라인 그곳의 분위기라도 느낄 수 있었던 것 같다.

퍼블릭 에너미 (1982년부터 활동)

이제 랩의 차례가 왔다. 당신이 공식적으로 랩에 빠져 있지 않다면, 아마도 이 음악을 좋아한다고 말할 수 없을 것이다. 나는 이 음악에 열광하는 편이다. 이 음악은 내가 어린 시절에 만들어져 나와 함께 성장했다. 그렇게 우리는 함께 자랐다. 퍼블릭 에너미는 내게 랩의 세계를 열어준 그룹이다. 스파이크 리의 영화 <똑바로 살아라Do the Right Thing>에서 처음으로 "Fight the Power"를 들었을 때가 생각난다. 그 영화와 그 음악은 바로 내 가슴에 꽂혔다. 내게는 모든 게 아주 새롭게 들리곤 했지만, 랩이 내게 잘 맞는다는 것을 바로 알 수 있었다. 나는 랩이 너무 좋아서 축제 때 래퍼처럼 옷을 입었다. 내가 진짜 나이지리아 사람이라도 되는 것처럼 행동했다. 그 순간 나는 백인이지만 나이지리아 사람이었다. 나는 흑인처럼 행동했지만 백인이었다. 완전히 논리적이다!

PUBLIC·ENEMY

비스티 보이즈 (1981년부터 활동)

랩의 세계로 들어오니 이 음악 장르에 대해 알고 싶은 욕심이 더 생겼다. 그 과정에서
비스티 보이즈를 발견했다. 세 명으로 구성된 이 그룹은 나를 완전히 감동시켰다. 그들은 명
백한 야수였고 야수처럼 랩을 했다. 나는 이들의 음악에 바로 항복해버렸다.
게다가 기타와 드럼 소리는 그야말로 광란의 도가니를 연출했다. 랩과 완벽한 운율,
마치 전쟁을 알리는 듯한 북소리가 뉴욕에 울려퍼졌다. 모든 게 좋았다.
이 그룹은 변화하는 시대에 발맞춰 발전하는 방법을 잘 알고 있었고, 발전하면서도 자
신들의 고유한 트레이드마크는 전혀 손상시키지 않았다. 비스티 보이즈는 정말 대단한
음악가다. 그러나 여전히 흑인처럼 노래 부르고 싶어 했다.

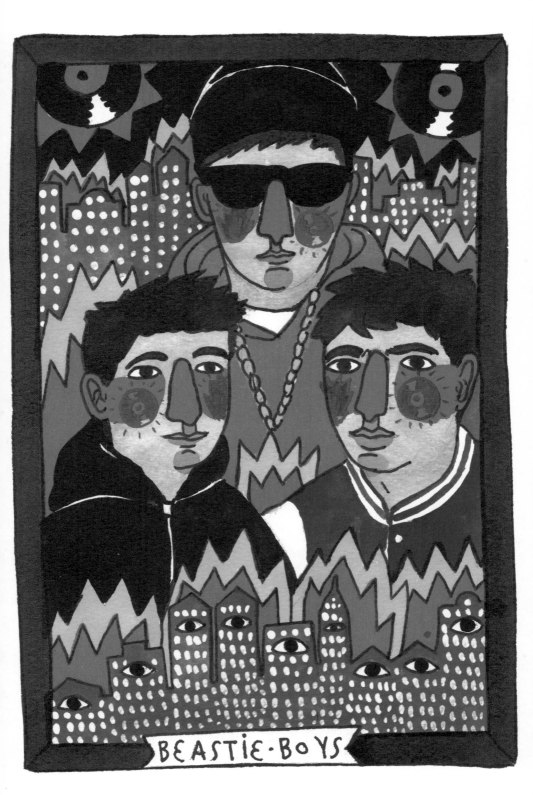

세풀투라 (1984년부터 활동)

사람이 랩만으로 살 수 없기에 나는 다른 음악 장르를 지속적으로 탐구했다. 그러다가 나의 옛사랑 펑크 쪽으로 방향을 틀었다. 거기서 치명적인 매력을 가진 그룹을 발견하는데, 그들이 바로 세풀투라였다. 그들은 아마존의 부족 음악을 하는 사람들처럼 보였고 실제로 브라질 사람들이었다. 세풀투라의 음악은 샤머니즘의 특성을 가지고 있고 우리를 원시적이고 동물적인 상태로 이끌어준다. 우주의 가장 깊고 어두운 곳에서 울려나오는 것 같은 이 그룹의 강렬한 음악은 내 머릿속에 새로운 세계를 열어준다. 나는 러브크래프트(미국의 공상과학, 판타지, 공포물 작가)의 글을 읽을 때에 이 그룹의 음악을 배경음악으로 정한다. 그러면 작가의 작품 속에 나오는 무서운 분위기가 제대로 살아난다. 나는 항상 이 어둡고 혼란스런 음악 분야에 끌렸기에 세풀투라를 좋아하는 나의 성향은 너무나 자연스러운 결과였다.

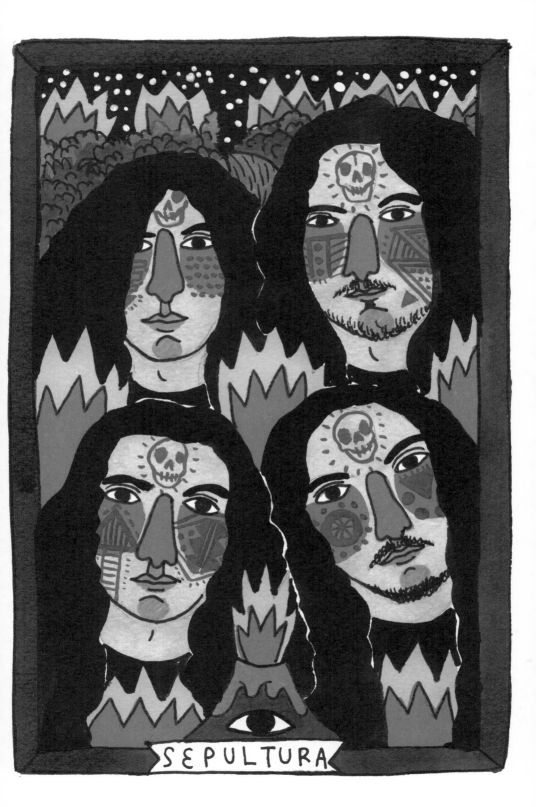

SEPULTURA

 # NIRVANA

너바나 (1987-1994년까지 활동)

내가 1990년대 초에 십대였다면 너바나는 아마도 내 처음이자 마지막 사랑이었을 것이다. 나는 너바나에 완전히 푹 빠져 있었다. 나는 그들의 가사가 적힌 책을 사러 가기도 했고, 그들의 가사를 다 외우고 있었다. 나는 보컬인 커트 코베인처럼 머리를 기르기도 했다. 이런 표면적인 것은 그렇다 치고, 실제로 너바나의 그런지 록(내가 특별히 너바나의 그런지 록이라고 부르는 이유는 너바나를 제외한 다른 그런지는 나를 매료시키지 못했기 때문이다)은 다른 그런지 록 밴드들과는 달리 열두 살의 나를 완전히 매혹시켰다.

이 밴드는 분노와 에너지를 가지고 있으면서도 열두 살 소년에게 필요한 내적 성찰을 하게도 해주었다. 너바나는 또한 듣는 이로 하여금 내면적으로 어른이 되어가고 있음을 인지하게 만들어주었다. 그게 사실인지 아닌지는 모르겠지만. 모든 밴드가 너바나처럼 오후 내내 그들의 음악만 듣고 또 듣게 만들어주는 것은 아니다. 그러니 조심하시길!

108

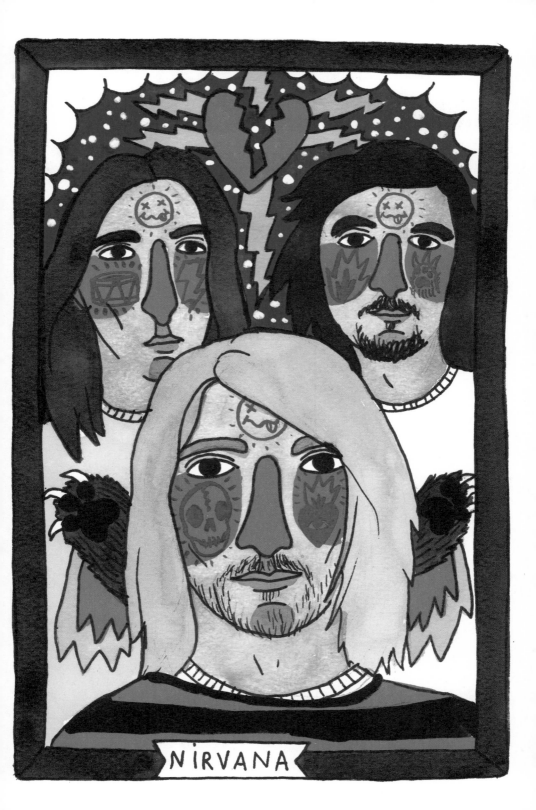

래그왜건 (1990년부터 활동)

캘리포니아 펑크 록 음악밴드를 살펴보다가 래그왜건이라는 중요한 그룹을 발견했다. 그들은 배드 릴리전 밴드보다는 약간 가볍고 매우 재미있다. 래그왜건은 보다 축제 분위기가 나고 광기가 있다. 그들은 더 이상 세상을 바꾸려고 노력하지 않는다. 오히려 우리를 즐겁게 만들어주고 좋은 시간을 보낼 수 있도록 만들려고 한다. 우리가 조금 더 성장해서 무엇인가를 얻기 위해 투쟁하려고 할 때에도 우리에겐 즐거움과 재미를 느낄 시간이 필요하다.

래그왜건은 내게 활력과 낙천적인 마음을 심어준다. 래그왜건에게 감사의 마음을 전한다.

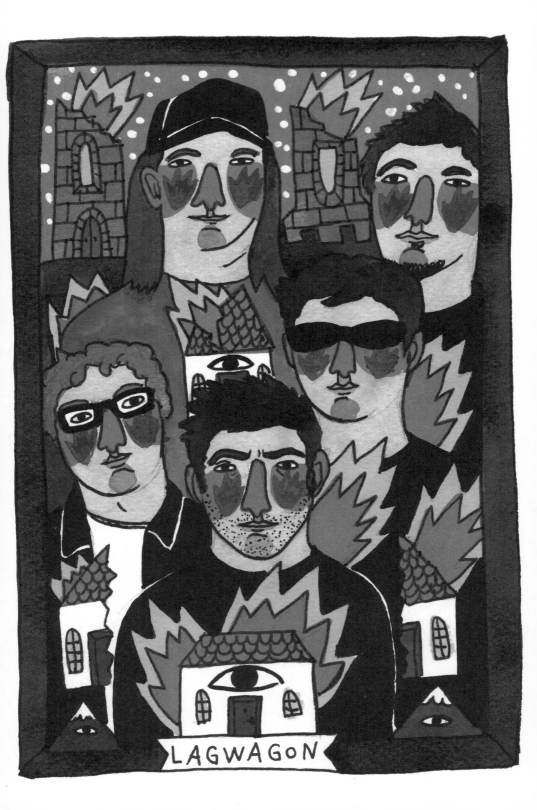

GORAN ✹ BREGOVIĆ

고란 브레고비치 (1969년부터 활동)

나는 동유럽 음악에 열광하는 사람이라 이 발칸반도 출신의 음악가는 내 음악 리스트에서 절대 빠질 수 없다. 이 지역의 집시음악은 나를 넋이 빠지게 만든다. 나는 이 음악을 들으면 끝없는 흥분 상태에 빠진다. 내 머리는 목이 없는 것처럼 움직이고 내 발은 리듬에 따라 내 의지와 상관없이 움직인다. 그것은 지속되는 축제와 같다. 이런 종류의 음악을 한 음악가들 중 고란의 위치는 확고부동하다. 고란은 동유럽 음악을 세계무대에 선보였다. 에미르 쿠스트리차 감독의 명화에 배경음악으로 나오는 그의 음악은 거장의 작품이다. 나와 집시들의 관계가 아주 가족적이어서 내게는 이 음악이 즐겁게 춤추고 뛰게 만드는 음악 이상의 의미를 가진다. 이 음악은 내 피부 속 깊숙히 자리 잡고 있고 내게서 절대 떠나지 않을 것이다.

루마니아 사람들이여 영원하라. 당신들의 트럼펫 소리가 전 세계에 울려퍼지기를.

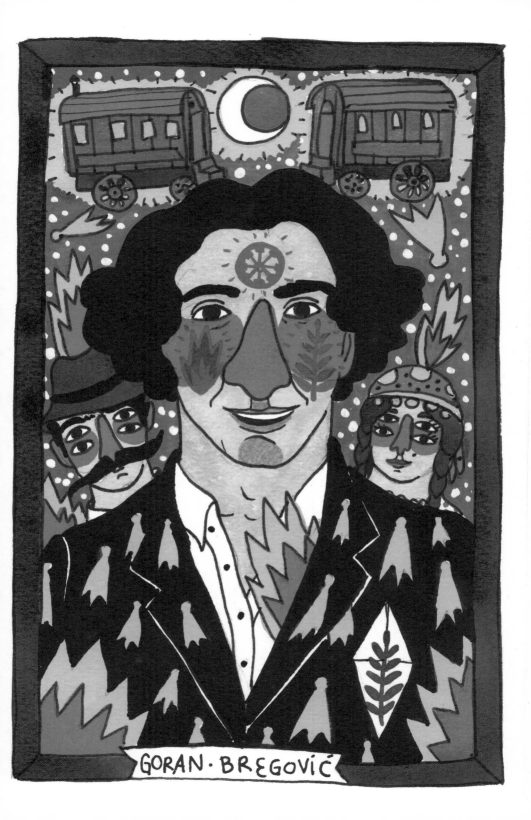

GORAN · BREGOVIĆ

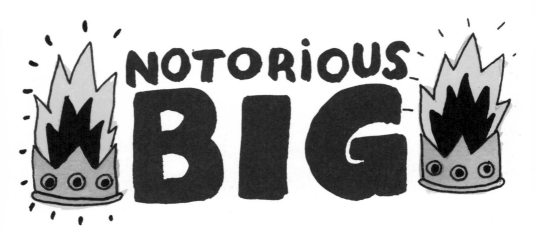

노토리어스 B.I.G. (1992-1997년까지 활동)

노토리어스는 나를 갱스터 랩의 세계로 이끌어주었다. 그가 동네 모퉁이에서 마약을 팔며 노래를 부르기 시작했다는 걸 알게 되면서 브룩클린에 더 끌렸다. 나는 노토리어스의 팬이였기에 투팍(2Pac)의 팬이 될 수는 없었다. 나는 셔츠에다 큰 글자로 'EAST COAST'라고 그려넣었다. 창백한 얼굴의 어린 소년이 성을 지키는 병사처럼 랩의 East Coast를 지키는 모습을 상상해 보시길. 어리석어 보이지만 아름다운 모습이기도 하다. 나는 랩을 들을 때마다 흑인이 되고 싶다는 생각을 했지만 할 수 있는 일이 거의 없다. 랩은 진지하고 엄숙하고 귀중한 것이였다. 나는 스스로 생각할 수 있게 되면서 마피아의 세계를 좋아했다. 노토리어스는 랩과 마피아를 완벽하게 결합시키는 음악가였다.

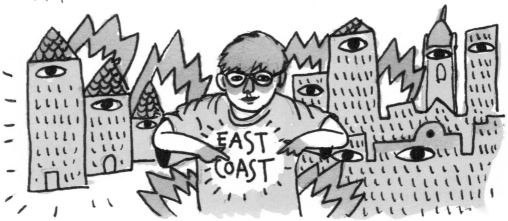

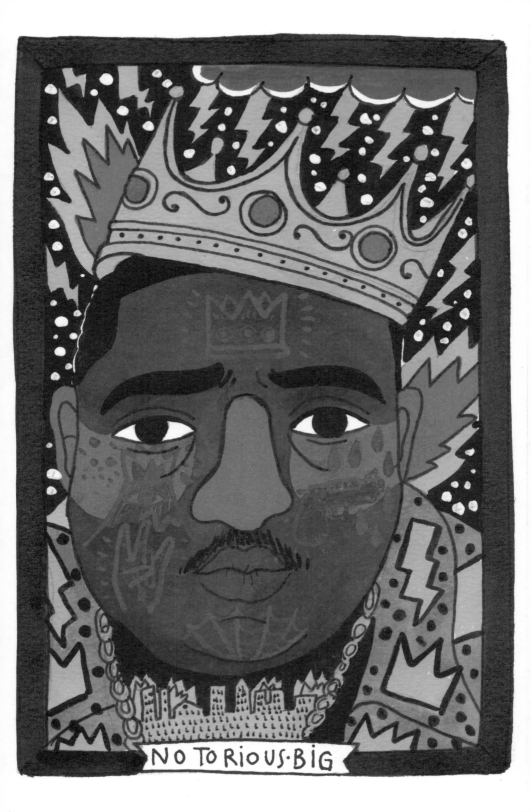

NO TO RIO US · BIG

사이프레스 힐 (1988년부터 활동)

사이프레스 힐은 내게 항상 '탑 5' 안에 들어가는 그룹이다. 사이프레스는 나를 한 단계 높은 랩의 세계로 이끌어주었다. 그들은 랩을 마법으로 만들어주었다. 나는 어떤 나라에서는 불법이지만 어떤 나라에서는 합법인 무언가 금지된 어떤 것을 피우기 시작하면서 이 래퍼들과 더 친밀감을 느끼게 되었다. 내가 그것을 끊고 난 이후에도 나는 매일 이들의 음악이 필요했다. 그들은 완벽하다. 이 그룹의 고음은 당신에게 주먹을 날려 정신을 잃게 만든다. 그들은 내게 신과 같았고 20년 동안 그 생각은 변함이 없었다. 내가 일흔여섯 살이 되어도 이 음악을 들을 것이고 어쩌면 그것을 다시 피울지도 모르겠다. 열네 살 때 록 축제인 '1996 페스티매드'에서 나는 죽을 때까지 기억할 세 개의 밴드를 봤다. 그중 하나가 사이프레스 힐이었다. 그날 나는 죽어서 천국에 간 기분이었다.

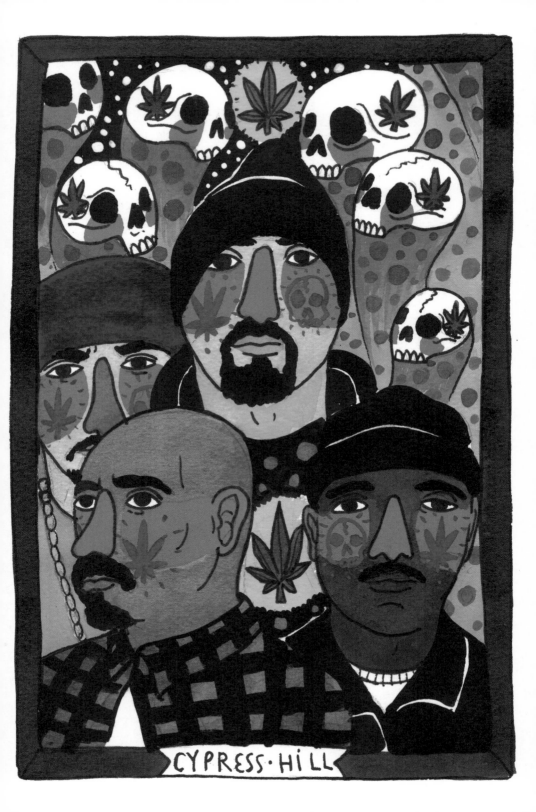

KRIS·KROSS

크리스 크로스 (1992-1998년까지 활동)

10명의 음악가에 이 밴드를 포함시키는 것은 약간은 걱정스러운 일이다. 그러나 이 책의 머리말에 말했던 것처럼 이것은 나의 개인적인 음악일기다. 크리스 크로스는 편집할 수 없는 무엇인가를 가지고 있다. 예를 들어 이들은 옷의 앞쪽과 뒤쪽을 바꿔 입은 채 학교를 가는 전례 없는 일을 벌인 장본인들이다. 이 젊은 래퍼들은 이런 식으로 옷을 입고 나왔다. 위아래 옷을 지퍼와 단추가 등으로 가게 하고 뒷면이 앞으로 오게 하는 식으로 옷을 입는다. 그래서 다시 한 번 흑인이 되고 싶었던 소년은 옷을 거꾸로 입은 채 스페인 살라망카의 차이나타운에 있는 그 학교로 들어갔다.

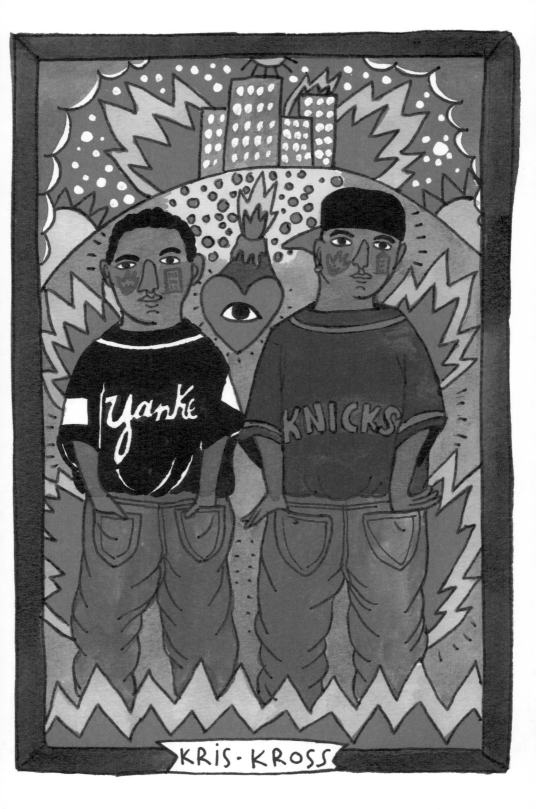

rage against the machine

레이지 어게인스트 더 머신 (1991-2000년까지 활동)

십대 시절 내 음악세계의 중심이었던 밴드다. 레이지 어게인스트 더 머신은 우리 집의 정문으로 당당하게 들어왔다. 심지어는 아빠도 그들을 좋아했다. 그들의 강력한 음악은 거칠게 나의 혈관을 타고 흘렀다. 나는 음악을 들으면서 몸을 흔들었고 나의 첫 번째 셔츠에 그들의 이름이 들어갔다. 똑같은 비디오를 너무 많이 봐서 테이프가 망가질 정도였다.

레이지 어게인스트 더 머신이 바로 '1996 페스티매드' 축제에서 만난 내 인생의 두 번째 밴드였다. 그 콘서트를 보고 내 심장은 초당 100만 번씩 뛰고 코피가 쏟아질 지경이었다. 그들의 강렬한 공연은 내 머리에 금이 가게 만들 정도였다. 그것은 십대들을 위한 영광스러운 훈장이다.

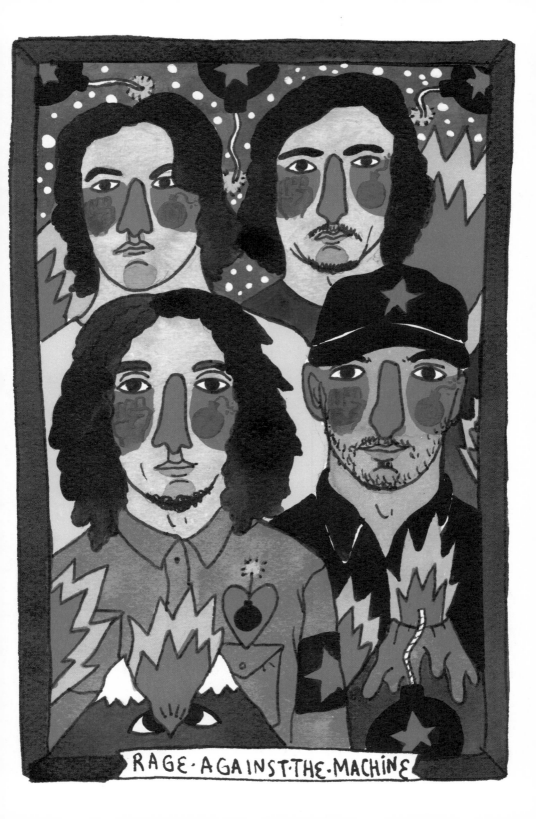

RAGE·AGAINST·THE·MACHINE

The Smashing Pumpkins

스매싱 펌킨스 (1988-2000년까지 활동)

내가 즐겨 듣던 라디오 프로그램 때문에 이 밴드와의 첫 만남은 좋지 않았다. 나는 스매싱 펌킨스를 미워하며 듣기 시작했다. 이유는 간단했다. 그 프로그램에서 스매싱 펌킨스를 너바나의 후계자로 소개했는데, 나는 그것을 절대 인정할 수 없었다. 그러나 결국 나는 이 밴드를 인정하고 내 편견을 버렸다. 이 그룹의 "Mellon Collie And The Infinite Sadness"는 진정한 걸작이었다.

스매싱 펌킨스가 바로 '1996 페스티매드'에서 내가 만난 세 번째 밴드였다. "Bullet With Butterfly Wings"와 "Zero"를 직접 듣는 것은 말로 형용할 수 없는 감동의 극치다. 오후에 일을 하면서 이들의 음악을 들으면 묘하면서도 즐거운 분위기를 만들어준다. 에테르가 가득한 구름과 사과맛 캐러멜에 둘러싸여 있는 것 같다.

122

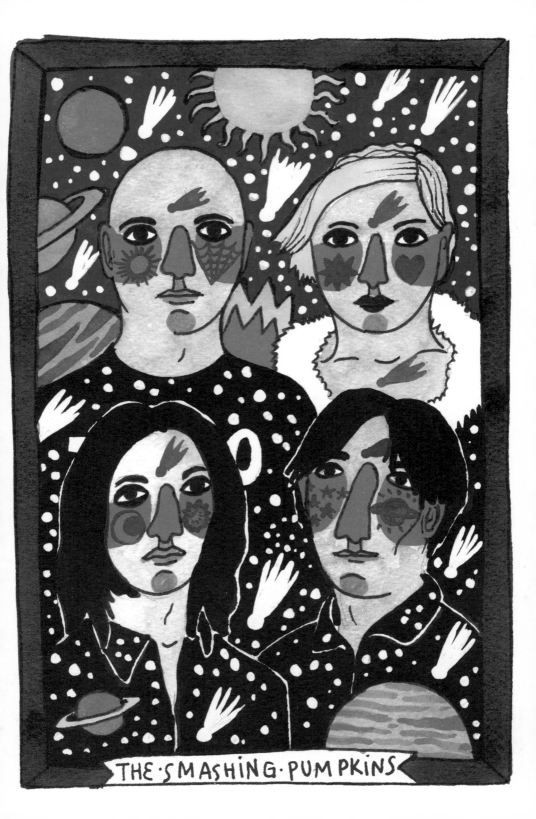

THE·SMASHING·PUMPKINS

weezer

위저 (1992년부터 활동)

위저는 1990년대 내 삶과도 같은 밴드다. 이들의 첫번째 앨범인 "The Blue Album" 이 너무 좋아서 테이프를 세 개 복사해서 집안 여러 곳에 두었다. 혹시 잃어버리거나 망가지면 다른 것으로 바로 대체하려는 생각이었다. 이 그룹의 음악은 내 삶의 한 부분이 되어 다른 사람들이 위저의 음악을 듣는 것을 보면 마치 그들이 나의 벗은 모습을 보는 듯한 부끄러움을 느꼈다.

지금까지 살면서 나는 위저의 음악을 매일 들었다. 이들의 음악은 내게 있어 프루스트의 마들렌(<잃어버린 시간을 찾아서>의 마르셀 프루스트는 홍차에 마들렌을 먹다가 글을 써야겠다는 결심을 했다) 같은 거였다. 그러나 내 인생의 어떤 특정 순간만을 위한 것이 아니라 20년 동안 내 주변을 맴도는 회전목마 같은 것이었다. 위저는 내가 처음 이들을 발견한 이래 내 삶이라는 영화의 사운드 트랙이었다.

124

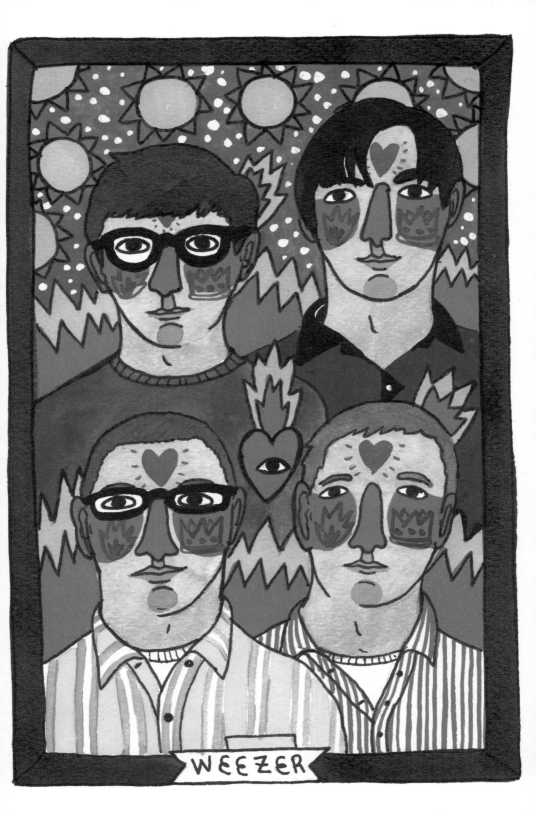

WEEZER

THE MUMMIES

(※ 아주 비슷해 보이는 다른 그룹과 혼동하지 말 것. 이들이 진정한 'The Mummies' 그룹이다.)

더 머미즈 (1988년부터 활동)

다시 돌아온 개러지 음악(거칠고 강한 펑크나 록 스타일의 음악). 이 책을 순서대로 읽은 사람들은 지금쯤 특정한 음악 장르들이 역사적으로 반복된다는 것을 알고 있을 것이다. 개러지 음악은 지속적으로 반복되는 장르 중 하나다. 이 광기어린 그룹은 진정한 하드코어 개러지다. 개러지 음악의 원초적 음향을 가지고 1980년대 스타일을 부활시킨 그룹이다. 그들은 새로운 세대를 위한 더럽고 속되고 폭발적인 개러지 음악의 출구다. 이 그룹은 모든 악기와 음을 파괴한다. 더 머미즈(Mummies는 이집트의 '미라'를 의미)의 음악은 나의 파괴적 본능을 자극한다. 이들의 음악에 나의 이어폰을 연결하면 나는 지옥에서 탈출하려는 작은 악마가 꿈틀거림을 느낄 수 있다. 그것은 철창 안에서 이리저리 날뛰는 분노한 악마와 같은 모습이다.

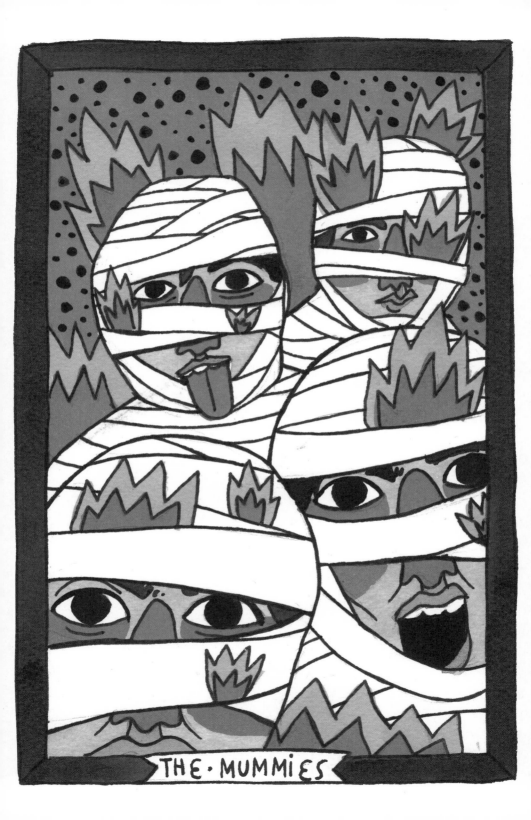

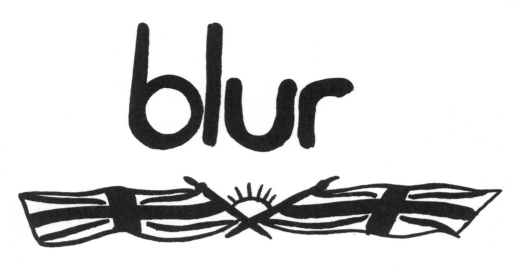

블러 (1989-2003년까지 활동)

악동 이미지의 이 영국 그룹은 내 마음을 사로잡았다. 블러 때문에 나는 영국이라는 나라를 사랑하게 되었다. 그들은 나의 시야를 넓혀주며 영국을 보다 다양한 관점으로 바라보게 만들어주었다. 영국 문화는 나의 종교가 되었고 블러는 그것을 전파하는 예언자였다. 데이먼과 나머지 그룹 구성원은 내게 영국의 경치와 진짜 축구, 영국식 아침식사, 붉은 벽돌집, 피시 앤 칩스(대구나 가자미 같은 흰 생선살을 이용한 생선튀김과 감자튀김을 함께 먹는 영국 음식), 그리고 가슴에 작은 월계수 왕관이 있는 멋진 폴로 티셔츠를 가르쳐주었다. 그들은 나쁜 날씨가 최고의 가능성을 끄집어낼 수 있는 마술적인 날씨일 수도 있다는 것을 가르쳐주었다. 블러를 통해 나는 내 마음속에서 유니언잭(영국의 국기)을 나의 혈관과 연결시킬 수 있었다.
나는 스스로에게 말했다. "리카르도, 언젠가는 영국에 가서 살아야만 할 거야."
아, 나는 블러의 팬이다.

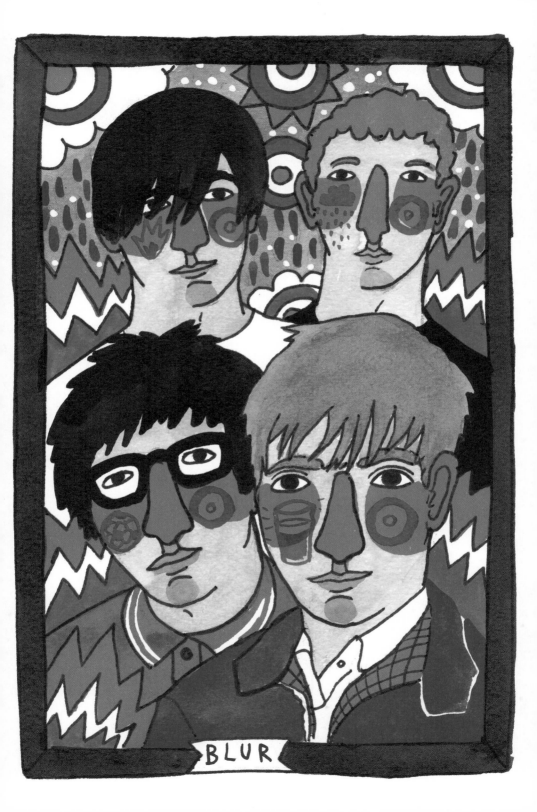

BLUR

오아시스 (1991-2009년까지 활동)

나는 블러의 팬이다. 그러나 내가 블러를 통해 알게 된 영국은 온전한 영국이 아니다. 반쪽짜리 영국이다. 여기에 오아시스의 이야기를 더해야 완전한 하나가 된다. 맨체스터 출신인 이 그룹의 영국적인 모습이 내 몸의 모든 세포를 감염시킨다. 리암 갤러거 (보컬)의 활동에 대해 무관심할 수 있는 사람은 거의 없다. 그렇지 않은 사람도 있겠지만 그는 나의 아드레날린 수치를 올려준다.

블러는 보다 유쾌하고 오아시스는 사람을 자극하는 무거움을 가지고 있다. 나는 비틀즈에 대한 그들의 지속적인 헌사가 마음에 든다. 동부와 서부의 래퍼들 사이에 존재하는 긴장감처럼 블러와 오아시스 사이의 긴장감은 그들의 음악을 들을 때 찌릿한 맛을 더해준다. 비 내리는 날 기네스 맥주 한 잔을 마시는 모습과 함께.

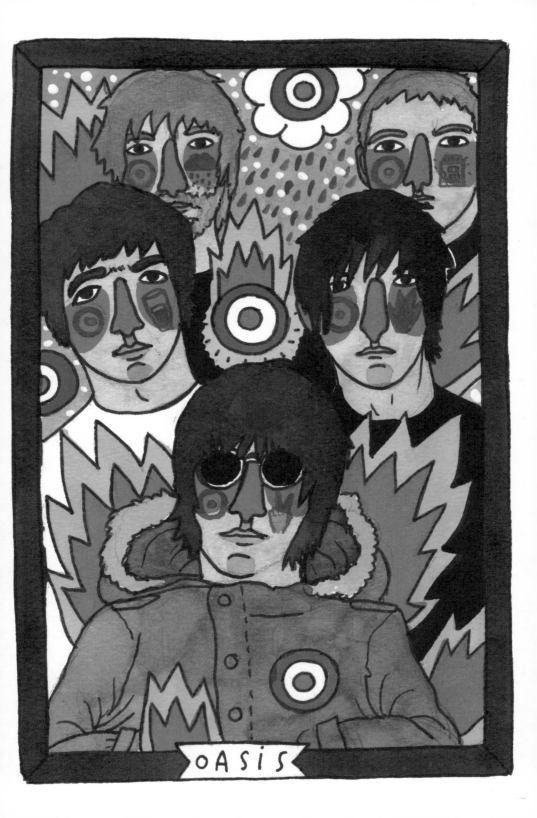

우탱 클랜 (1992년부터 활동)

더 많은 랩을 알아보자. 우탱 클랜의 랩은 내가 알고 있는 그 어떤 랩보다 한발 앞서 있다. 전통적인 랩의 형태를 가지고 있지만 나중에 많은 요소가 추가되었다. 랩에 보다 많은 색과 다양성을 입힌 모습이랄까. 그런 다양성은 아주 자연스럽고 새로운 분위기를 준다. 그들은 랩과 잘 어울리는 새로운 음악 영역을 아주 잘 융합시켰고 잠시도 멈추지 않았다. 우탱 클랜 구성원은 그룹 활동을 하는 동시에 개인적으로도 많은 프로젝트를 진행했고 성공적이었다.

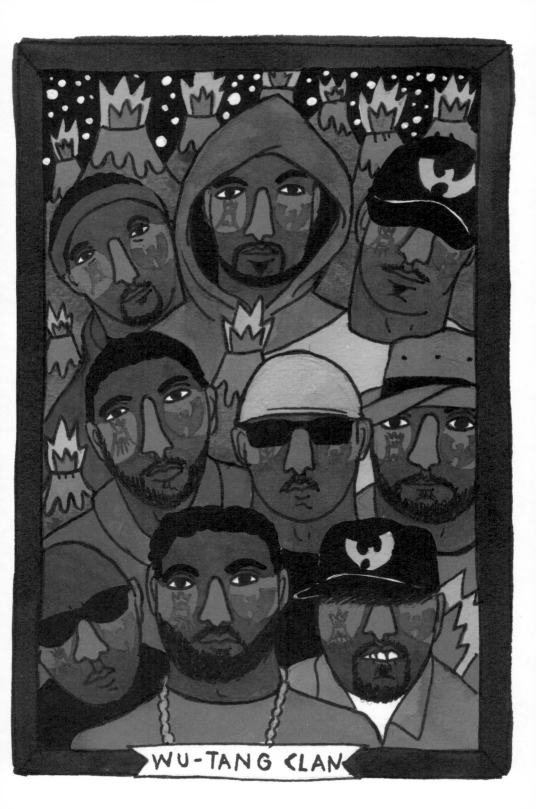

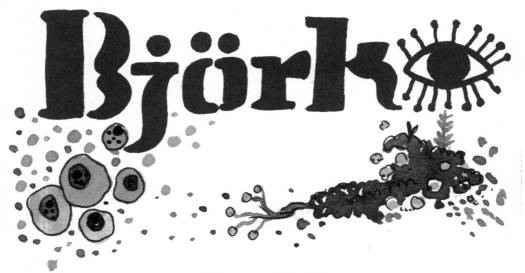

비요크 (1977년부터 활동)

이 에스키모인은 내가 알지 못했던 세상을 볼 수 있는 제3의 눈을 뜨게 해주었다. 이 아이슬란드인의 음악을 접하고 나는 그녀의 음악에 빠져버렸다. 그것은 뭔가 어두운 느낌과 좋은 의도의 결합 같은 느낌을 준다. 지금까지 잠들어 있던 세상의 어느 부분이 막 잠에서 깨어나 우리와 대화를 하는 느낌이다. 산과 씨앗들은 말을 하기 시작하고 물질적이지 않은 새로운 존재가 나타난다. 이끼는 왕이 되고 숲은 새로운 천년의 문명이 된다. 그녀의 새 앨범인 "Vespertine"는 내게 그림을 그리는 새로운 방법과 그림을 그리기 위해 생각하는 방법을 가르쳐주었다. 그녀는 생기가 없는 것에 생명을 주고 세상을 변화시킬 능력을 주었다.

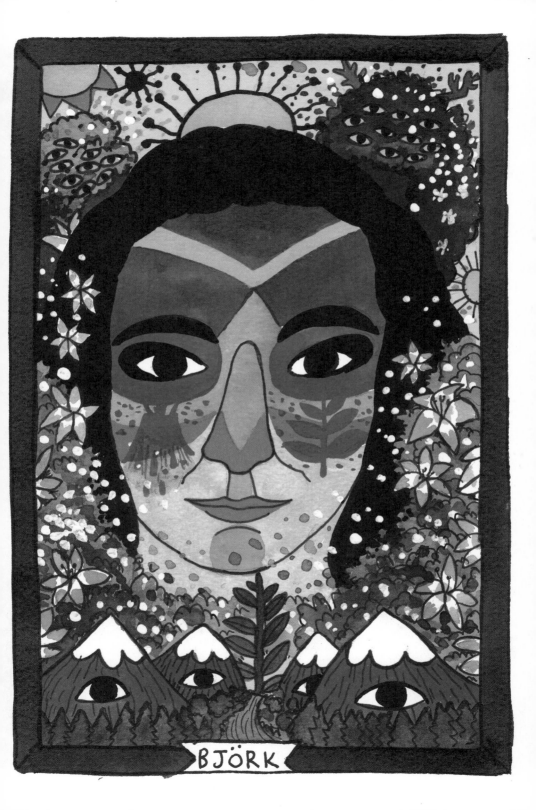

BJÖRK

PORTISHEAD

포티스헤드 (1991년부터 활동)

내 그림의 절반은 포티스헤드의 앨범인 "Roseland NYC Live"를 들으면서 완성했다. 비요크와 마찬가지로 영국 브리스톨 출신의 포티스헤드는 나를 새로운 세계로 이끌어주었다. 그들은 내가 주인공이 되는 꿈속에 빠지게 만들었고 전에는 알지 못했던 자연의 특별함을 발견하게 해주었다. 포티스헤드의 음악을 들으면서 나는 검고 차가운 바다 속에 잠긴다. 그러나 나는 추위를 느끼거나 빛이 부족하다는 것을 느끼지 못한다. 나는 팔을 저을 때 물리적인 혹은 감각적인 무언가의 존재를 느낀다. 그것은 내게 즐겁고 매혹적인 현기증을 일으킨다.

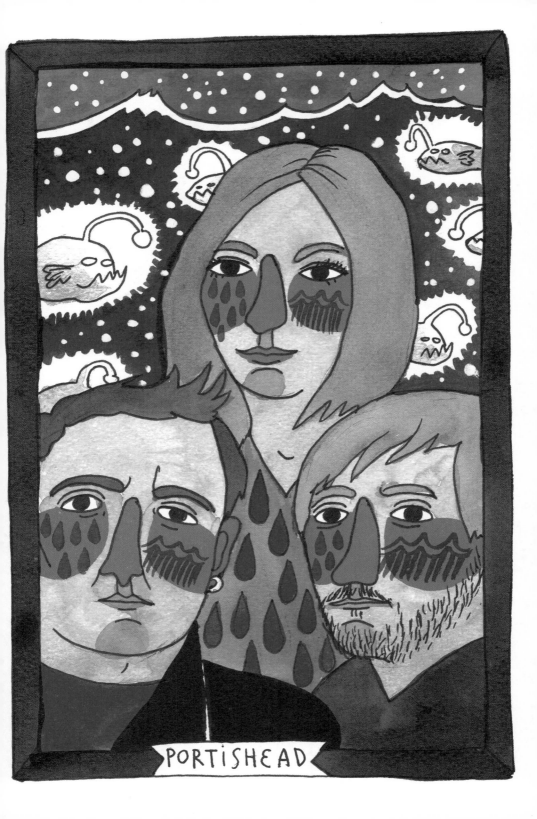

THE PRODIGY

프로디지 (1990년부터 활동)

나는 기본적으로 전자음악에 대한 경험이 별로 없었다. 프로디지의 음악을 접하면서 나의 음악세계는 새로운 길을 걷게 되었다. 이 영국인의 음악을 통해서 나는 펑크의 분노를 느낄 수 있었다. 그것은 비트, 멜로디, 그리고 리듬을 가진 과일 칵테일 같은 것으로 그때까지 전원이 나가 있던 나의 또 다른 에너지의 전원을 켜주었다. 처음에는 펑크 음악이었기에 그들이 좋다는 말을 하기가 힘들었다. 이 전자음악은 약간은 금기시된 것이었다. 다행스럽게도 나는 선입견을 버릴 수 있었고, 진흙 속의 돼지처럼 이 음악을 즐길 수 있었다.

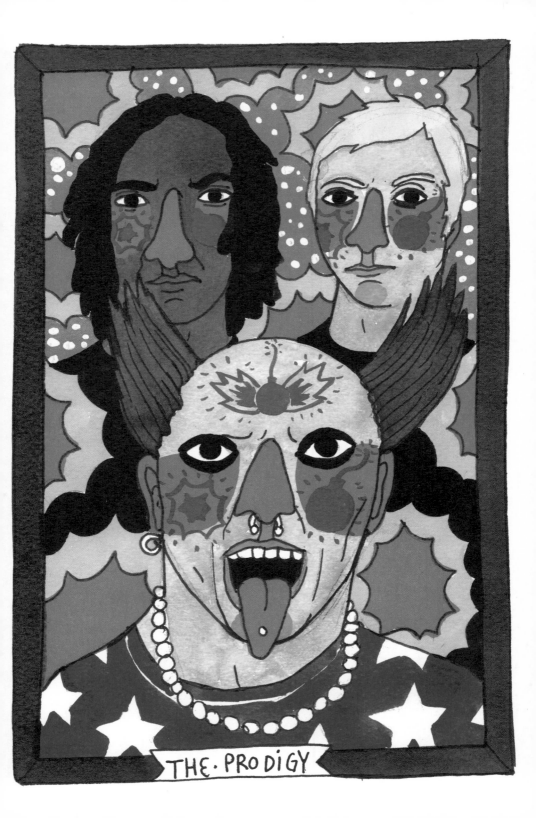

THE · PRODIGY

The chemical brothers

● 케미컬 브라더스 (1991년부터 활동)

이제 전자음악의 문이 열렸으니 그것을 즐겨보자. 프로디지를 알게 된 후에 케미컬 브라더스는 자연스럽게 느껴졌다. 그 시대의 자연스런 음악인 것처럼 느껴졌다. 이 그룹은 프로디지보다 덜 강력한 느낌을 주기는 한다. 그러나 보다 몽환적이고 내적인 분위기를 만들어낸다. 그들은 비틀즈가 전자음악을 했다면 바로 이렇게 했을 것 같은 느낌을 주는 음악을 했다. 이들의 히트곡인 "Hey Boy, Hey Girl"은 우리 엄마가 비디오 클립에 나오는 해골처럼 엉덩이를 흔들며 움직이게 만들어주었다. 1990년대 나는 이 그룹의 공연에 가고 싶다는 생각을 많이 했다.

케미컬 브라더스에 완전히 빠진 우리 엄마.

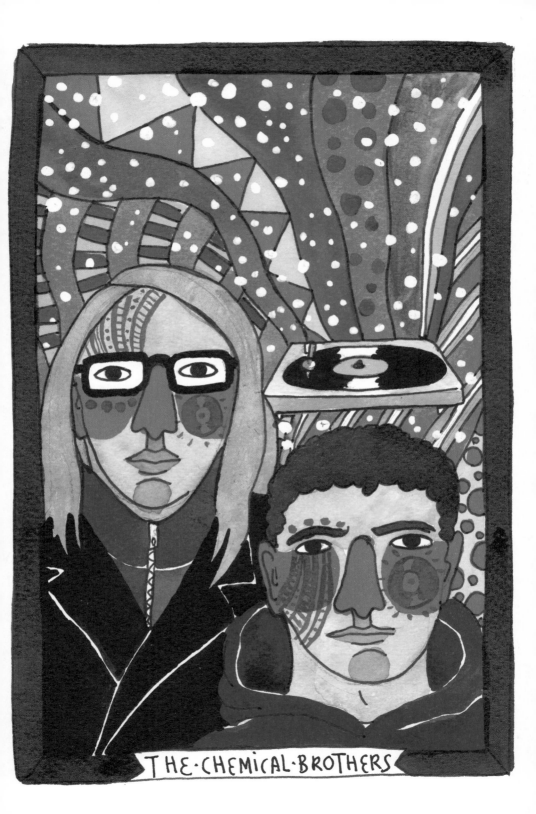

THE·CHEMICAL·BROTHERS

다프트 펑크 (1993년부터 활동)

일렉트로닉에 대해 조사하다보면, 반은 인간이고 반은 로봇인 이 그룹을 알게 된다. 일렉트로닉은 내가 별로 선호하는 장르가 아니지만 내 인생 최고의 공연은 다프트 펑크의 "Alive" 투어였다. 그 투어는 그것만으로 앨범 한 장을 만들어낼 만큼 대단한 것이었다. 나는 혼자 그 공연에 갔는데 그 어떤 공연에서도 느끼지 못한 황홀함과 흥분을 느꼈다(추가로 설명하건대 절대 그 어떤 약물의 영향도 없이 느낀 황홀감이었다). 주변에 있던 사람들도 모두 나와 같은 상태였다. 지금도 "Alive" 투어를 생각하면 온몸에 닭살이 돋는다.

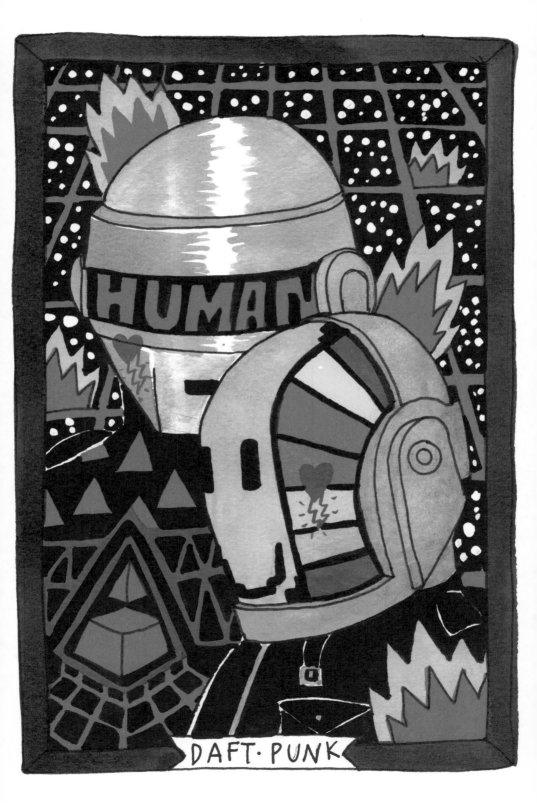

엘리엇 스미스 (1991-2003년까지 활동)

일렉트로닉의 진동도 훌륭하지만 엘리엇 스미스는 내 속을 완전히 뒤집어놓는다. 그의 외계인 같은 목소리는 내 눈물을 찧고 나를 분해한다. 다니엘 존스톤의 음악을 들으면서 느끼는 것과 거의 비슷하다. 그렇게 쉽게 사람을 흥분시키는 음악가는 올림포스 신전에 들어갈 자격이 있다고 생각한다. 심플함을 유지하면서 극대화된 효과를 만들어내는 것은 아주 어려운 일이다. 게다가 감동으로 전율하게 만드는 것은 거의 불가능하다. 엘리엇처럼 사람을 미치게 만들고 가슴에 칼이 꽂히는 것 같은 통렬함을 느끼게 만드는 능력은 아주 드문 것이다.

144

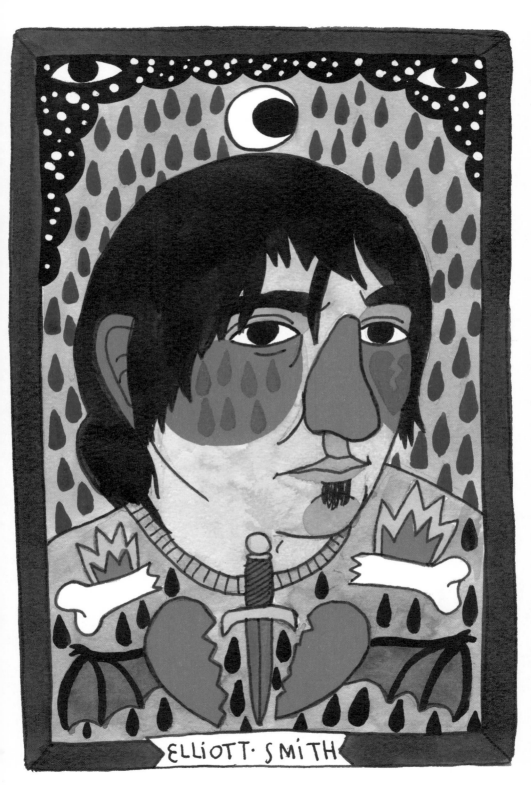

ELLiOTT · SMiTH

QUEENS · OF · THE STONE · AGE

퀸스 오브 더 스톤 에이지 (1996년부터 활동)

나는 언젠가는 꼭 만나야 하는 밴드를 드디어 만났다. 내가 미국식 음악을 연구하고 그 강렬함을 계속 찬양할 때 거기에 항상 이 밴드가 있었다. 퀸스 오브 더 스톤 에이지에겐 강렬함과 우울함이 함께 어우러져 있었다. 그것은 어려운 조합이기는 하지만 열정적이었다. 그들의 음악은 누군가로부터 도망치는 사막으로의 여행과 같은 것이었다. 참 이상한 이야기라는 걸 안다. 그것은 편안한 상황은 아니지만 시선을 뗄 수 없는 그런 것이었다.

146

QUEENS · OF · THE · STONE · AGE

트리키 (1985년부터 활동)

약간은 어두운 분위기의 음악을 따라가다 보면 트리키를 만난다. 나는 항상 어두운 것, 공포영화나 소설, 비밀스런 문화에 관심이 있었다. 사랑과 증오의 관계는 우리에게 두려움을 주면서도 시선을 끈다. 그게 바로 트리키다. 그는 기묘하다. 불이 켜져 있는데도 불구하고 어둡다. 그의 음악은 흔들리는 램프가 여기저기에 불빛을 뿌리는 그런 방안에 있는 느낌을 준다. 통제되지 않는 혼란스럽고 자극적인 느낌을 준다. 트리키의 음악은 반쯤 밝혀진 방안에 스멀스멀 기어들어온 뱀과 같다. 뱀이 당신에게 다가와 몸을 조이기를 원하지는 않을 것이다. 그러나 당신은 그것의 축축한 비늘을 만지고 싶어진다.

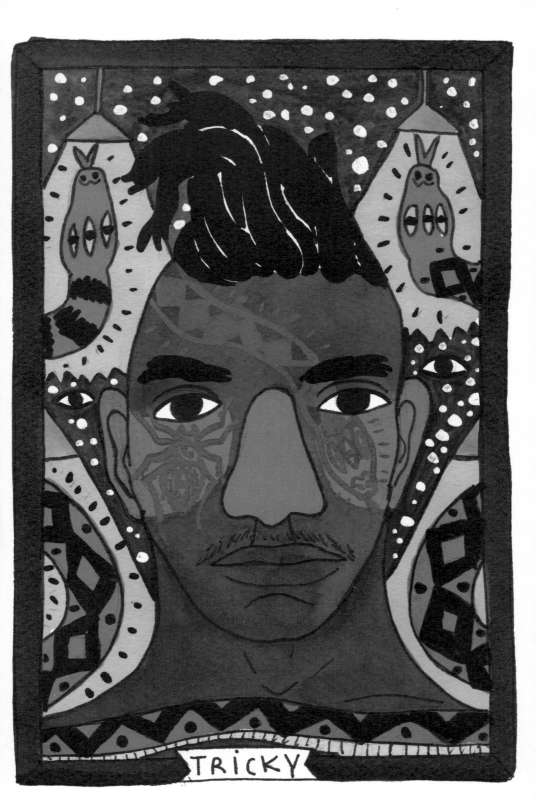

TRICKY

리버틴스 (1997-2004년까지 활동)

휴우, 리버틴스라는 혜성은 어느 날 갑자기 내 인생에 떨어져 나를 완전히 채워주었다. 그것은 내 인생의 전환점이었다. 새로운 취향, 복장의 변화, 한밤중의 외출 같은 것이었다. 영국과 나의 심장에 연결된 다리를 더 강화시켜주는 또 하나의 밴드가 추가되었다. 이제 나는 그들에게 완전히 빠져 들어가고 있다. 비현실적인 세상에 대한 탐구를 포기한 것은 다행스런 일이었다. 어차피 모두가 그 밥에 그 밥인 거 같았으니. 내가 이 밴드에 얼마나 빠져 있었던지, 어느 날 친구들과 런던으로 번개 여행을 떠난 적도 있었다. 그날 나는 리버티랜드에서 리버틴(영어로는 '탕아')처럼 놀았다. 우리는 살아서 돌아왔고 공연이 끝난 후 우리는 영국에 대한 애국심이 더 깊어진 것을 느꼈다.

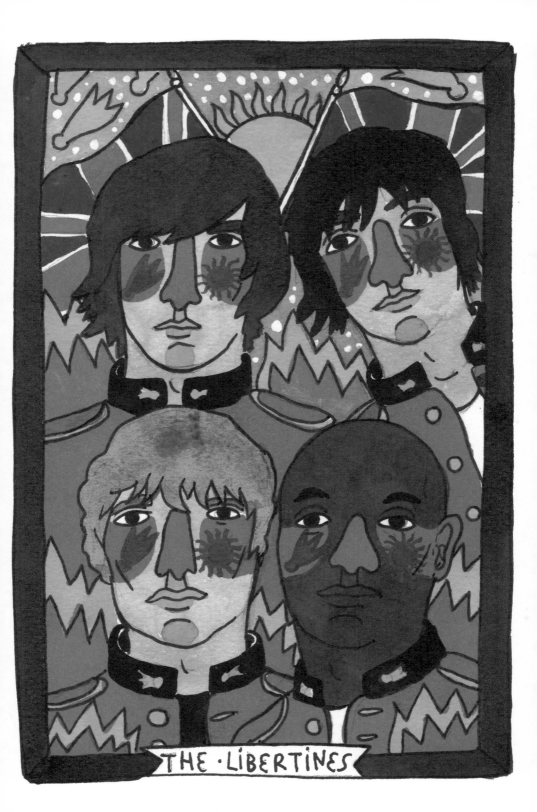

THE · LIBERTINES

JOHNNY+CASH
PARTE II
1932-2003

조니 캐쉬 (1932-2003년)

조니 캐쉬는 아주 중요한 인물이라 이 책에 그를 두 번 출연시킬 필요가 있다고 생각한다. 그는 1950년대부터 세상을 떠난 2003년까지 한 번도 음악 활동을 멈춘 적이 없었다. 그는 처음부터 마지막 순간까지 최고의 음악가였다. 조니는 마지막 순간까지 위대한 불꽃이었다. 마지막 순간의 앨범인 "American Recordings"는 거의 종교적인 수준의 찬사를 받을 만한 것이었다. 이 음악을 들으면서 지난 인생의 흩어진 사실들을 정리할 수 있다. 이 앨범은 내가 세상에서 제 위치를 잡도록 해주고, 더 나은 사람, 더 나은 삽화가, 더 나은 인간이 되도록 해준다.

헤드폰을 끼고 그의 작품 "Hurt"를 들어보시길. 아무것도 하지 말고 오직 음악에만 집중해보라. 무언가 울림이 느껴지는가? 내 말이 무슨 뜻인지 이제 이해할 수 있을 것이다.

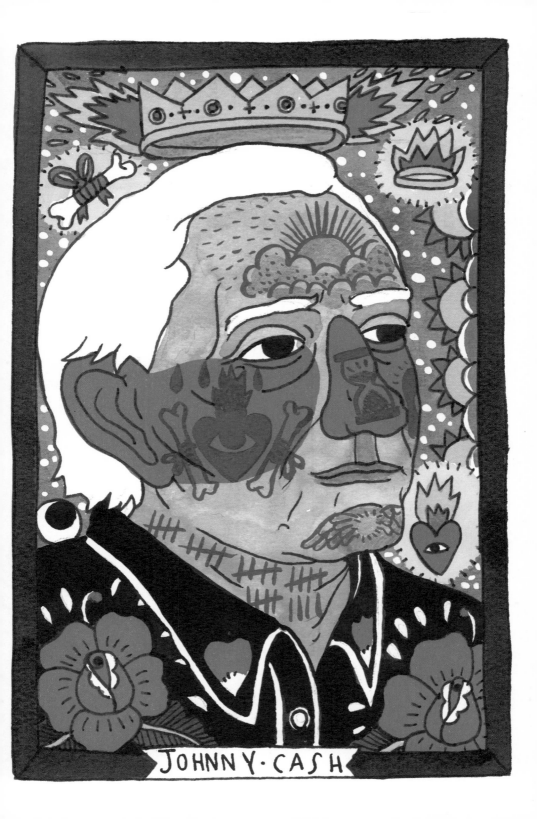

JOHNNY·CASH

NEUTRAL MILK HOTEL

뉴트럴 밀크 호텔 (1989-1999년까지 활동, 2013년 재결성)

이 밴드는 내 모든 그림의 배경음악이다. 내 작품의 한 모퉁이에는 그들의 음악이 있고 그것들은 완벽하게 연결되어 있다. 최소한 나는 그렇게 느끼고 있다. 이렇게 나의 그림과 밀접한 관계를 맺고 있는 음악가나 밴드들이 있다. 나는 그들에게 진정한 애정과 감사의 마음을 항상 가지고 있다. 뉴트럴 밀크 호텔도 그중 하나로 최근 몇 년 동안 내게 가장 커다란 울림을 주었던 밴드다. 이 밴드는 특별한 마법을 부린다. 디안 아버스 (뉴욕 출신의 사진작가)의 사진처럼 말이다. 낯설고 아주 개인적인 느낌을 안겨주며 나를 미치게 하고 내 머릿속에 계속 남아 있다. 나는 그들과 사랑에 빠졌다고 말하고 싶다. 리더인 제프는 내 그림의 영원한 주인공이다. 그를 직접 그리지는 않았지만 그의 영혼과 본질은 항상 거기에 있다. 그들은 이방인에게 소중한 찬송가 같은 그룹이다.

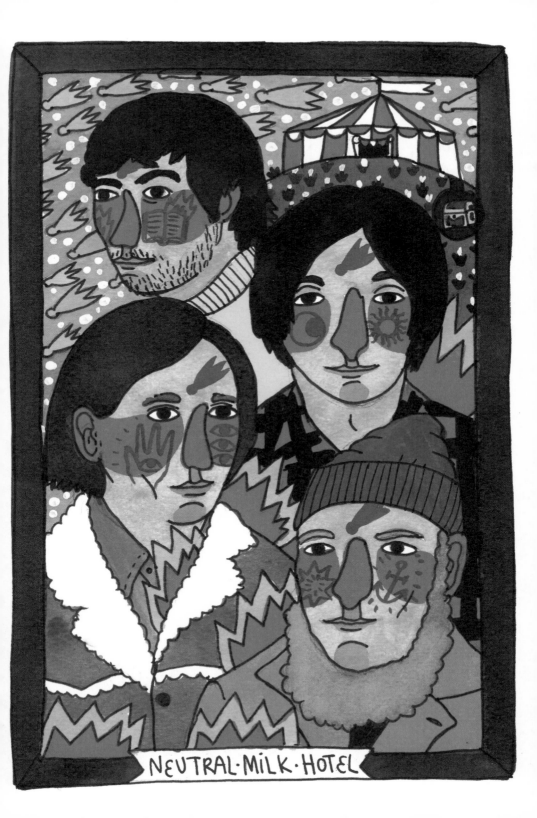

NEUTRAL·MILK·HOTEL

THE+WHITE+STRIPES

화이트 스트라이프스 (1997-2011년까지 활동)

내가 보았던 최고의 천재들 중 하나인 잭 화이트는 이 2인조 그룹의 리더다. 잭은 음악의 역사에 꼭 언급되어야 하는 필수적인 인물이다. 그는 과거의 훌륭한 음악들을 모으고 그것을 새롭게 만들어내는 역할을 했다. 이 그룹은 파워가 있고 굉장히 강렬하다. 잭은 천재이고 속에 불길을 품고 있는 인물이다. 그는 멈추지 않는다. 그는 개러지, 펑크, 록, 그리고 악마에게 왕관을 씌워준다.

나는 그의 팬이다. 그는 용접용 토치이고 나는 도화선이다. 두말할 필요 없다. 나는 잭이 마지막 심판 날까지 자신의 일을 계속하며 활활 타오르기를 기원한다.

156

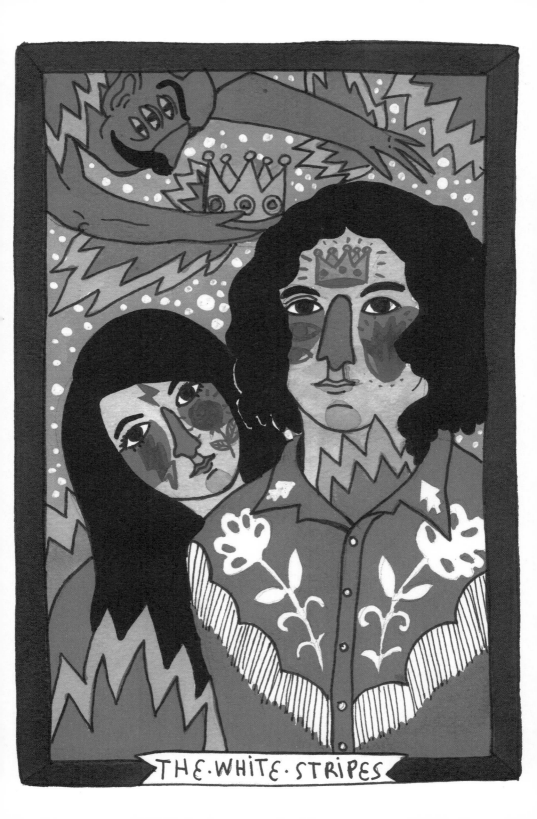

THE · WHITE · STRIPES

JAY-Z

제이 지 (1985년부터 활동)

이제 브루클린 노토리어스의 랩의 불꽃을 유지해주는 제이 지의 순서가 왔다. 그는 랩의 황제다. 그는 나사 수준의 최첨단 랩에 도달한 완벽한 래퍼다. 그는 특별한 박자를 가지고 빈티지 랩을 부활시킨다. 그의 작품은 정말 왕관의 보석처럼 반짝인다. 제이 지는 리더다. 그를 통해 모든 랩이 나온다.

제이 지 덕분에 랩이 나의 음악세계에 큰 부분을 차지한다. 랩은 그의 영역이다. 제이 지는 랩의 기둥을 하늘 높이 세워 올렸다. 이제 우리는 고개를 들어 그것을 올려다보며 기도를 할 수밖에 없다.

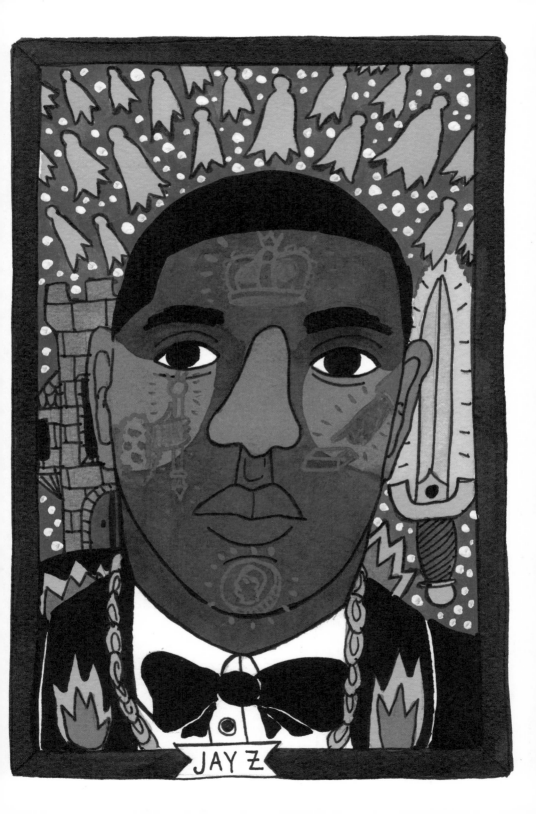
JAY Z

코코로지 (2003년부터 활동)

이 소녀들은 내게 뉴트럴 밀크 호텔과 비슷하게 다가온다. 코코로지는 비요크에 대해 내가 했던 말과 같은 느낌을 준다. 코코로지는 생기 없이 축 늘어져 있는 것들에 생기를 부여해주며 마법적인 것들이 여기저기서 뛰쳐나오게 만든다. 식물들이 몸을 흔들고 마법의 하얀색 꽃송이들이 곤충들과 장난감과 이끼들이 가득한 공기 중에 휘날리게 만든다. 코코로지는 여러 의미에서 특별한 존재다.

코코로지의 음악은 우리들 사이에 존재하는 모든 신비스런 차원의 마법적이고 숨겨진 것들의 배경음악이다. 코코로지의 음악은 이러한 차원으로 들어가게 만들어주는 의식과 같은 음악이다. 나는 소중한 또 하나의 세계, 마법으로 덮인 세상을 주는 코코로지에게 감사의 마음을 전한다.

더 스트릿츠 (1994-2011년까지 활동)

지금도 도서관에서 처음 스트릿츠의 앨범을 빌렸을 때가 생각난다. 그때 나는 그 이름과 재킷에서 내가 무엇을 발견하게 될지 상상하지도 못했다. 그날 이후 나는 마이크 스키너의 절대적인 팬이 되었다. 그의 음악은 고전적인 영국의 힙합 투스텝이지만 버밍햄의 악센트를 가지고 모든 운율을 감미롭게 만들어주는 특유의 맛이 있었다. 사람들은 마이크의 악센트가 알파벳조차 흥미롭게 만들 수 있을 것이라고 말한다. 그의 음악에서 자연스럽게 배어나오는 서정성은 나로 하여금 영국을 더 사랑하게 만들어주었다. 그리고 이번에는 힙합이라는 다른 경로를 통해 그렇게 되었다.

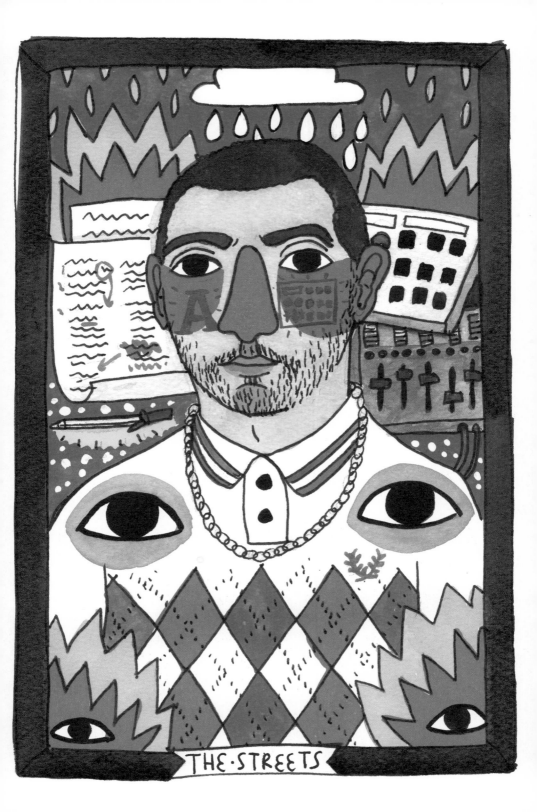

THE · STREETS

MOS·DEF

모스 데프 (1994년부터 활동)

모스 데프는 품위가 있다. 랩계의 프랭크 시나트라이다. 그는 우아하고 교양 있고 비상한 재치를 가지고 있다. 비가 오지만 양복이 젖지도 않고 구겨지지도 않는다. 그는 완벽하다. 그의 가사는 세계 최고다. 노벨문학상을 받아도 될 만큼. 모스 데프는 뉴욕 랩의 또 다른 자랑거리다. 시나트라나 딘 마틴의 음악을 들을 때 당신은 몸을 똑바로 펴고 한 손을 주머니에 넣은 채, 약간의 차분함과 재치만 있다면 모든 것이 잘될 것 같다는 생각을 가지게 된다. 내가 모스 데프를 들을 때 느끼는 게 바로 그거다.

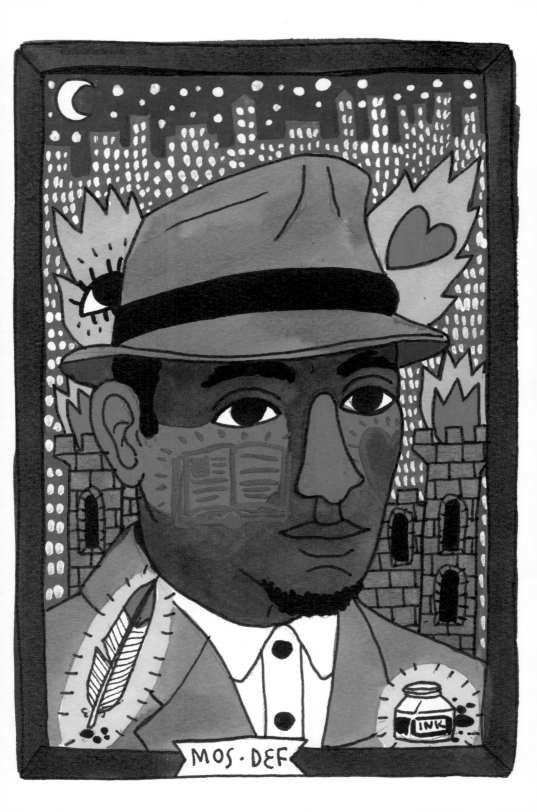

MOS · DEF

블링크 182 (1992년 그룹 결성, 2005년 해체, 2009년 재결성)

이들은 펑크의 마지막 직전 버전이다(펑크의 마지막 형태는 절대 없을 것이다). 블링크 182의 음악은 캘리포니아 펑크의 보다 가볍고 유쾌한 버전이다. 어떤 사람은 이것이 펑크가 아니라고 하지만 나에게는 내 귀를 한없이 즐겁게 해주는 음악이다. 나는 펑크를 즐기기 위한 음악이라고 생각한다. 블링크 182는 정말 기가 막히게 즐거운 음악을 제공한다. 이 밴드의 음악은 멜로디가 있고 귀에 싹 감기는 후렴구를 가지고 있어서 아이팟에 잘 어울린다.

166

제이 리타드 (1998-2010년까지 활동)

개러지 음악 중에 개러지이면서도 고품격의 음악. 그는 새로운 개러지 음악의 신이고 오늘날의 음악가들 위한 새로운 길을 닦아주었다. 제이 리타드는 날카롭고 화음을 벗어나 있으며 한마디로 시끄럽다. 제이의 음악은 신발 속에 들어 있는 작은 돌과 같아서 처음에는 괴롭지만 그것을 제거하고 나면 상실감을 느끼게 만드는 그런 존재다. 그는 거칠고 뒤틀린 목소리와 날카로운 기타 음으로 분당 100비트의 노래를 부르며 내 온몸에 전기가 통하게 한다. 헤드폰을 끼고 그의 음악을 30분만 듣고 나면 온몸에 경련이 인다. 제이여 영원하라.

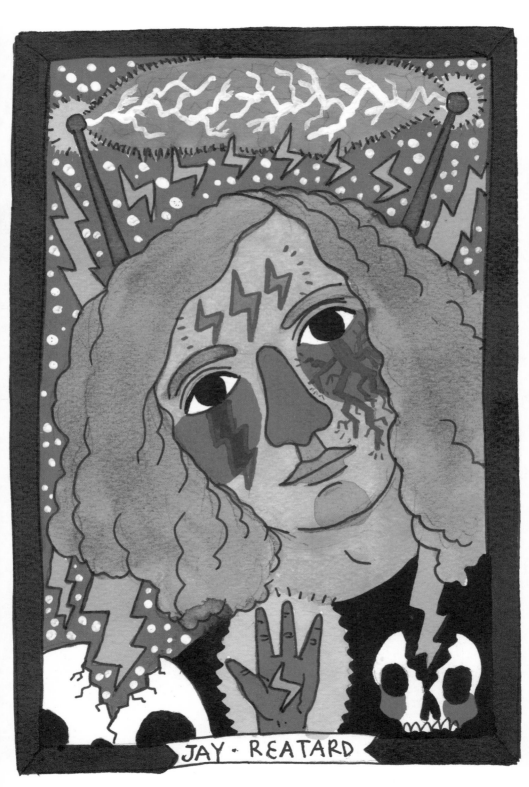

JAY · REATARD

시규어 로스 (1994년부터 활동)

내가 비요크에 대해서 말했던 것이 기억나는가? 씨앗들의 반란, 이끼의 왕, 그리고 세상이 깨어나는 것? 시규어 로스와 함께 우리는 그 이야기의 다음 단계로 넘어갈 수 있다. 이제 자연에서 나온 새로운 존재가 하늘과 바다에 존재하는 진정한 거인으로 변신해서 자연의 모든 힘을 동원하여 진정한 서사시를 쓰는 것처럼 보인다. 그들은 나를 그 어두운 세계의 모험에 빠지게 만든다. 나는 물리적 세상의 리듬을 해독하고 존재하지만 보이지 않는 세상의 논리를 이해하게 된다.

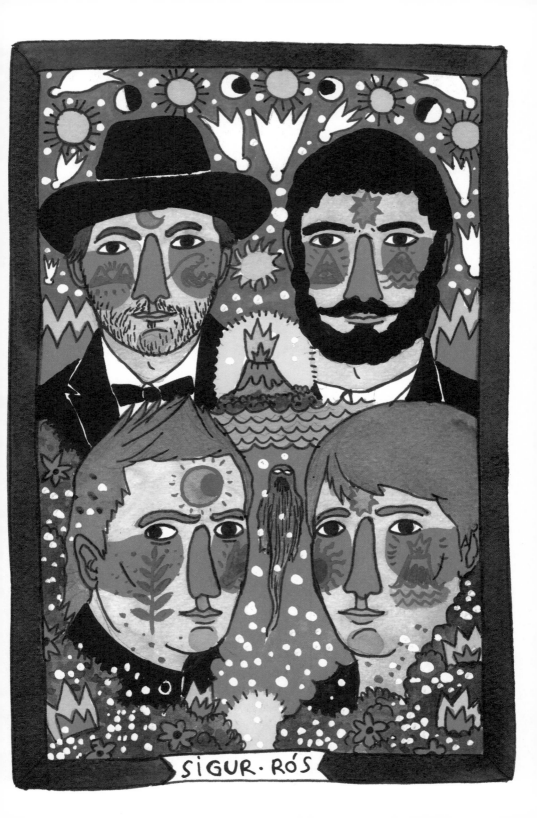

고골 보르델로 (1999년부터 활동)

이 밴드를 무척 좋아하며 자랑스러워한다. 고골 보르델로의 음악에는 한 팩에 나의 두 가지 열정이 세트로 담겨져 있는데, 그것들은 바로 펑크와 동유럽의 전통이다. 수 탉 볏 머리스타일에 전자기타를 연주하는 집시. 고골 보르델로는 내 음악 취향에 딱 맞는, 마치 나를 위한 맞춤형 밴드라고 할 수 있다. 그들의 펑크는 나를 신나게 하며 공중부양하게 하고 내가 정신없이 하늘을 날고 있을 때 갑자기 집시풍 음악으로 돌변 하며 분위기를 바꿔준다. 그러나 묘하게도 나는 달리고 있는 집시 마차를 앞에 두고 아직도 하늘에서 펄쩍펄쩍 뛰고 있는 기분이 든다. 펑크 기타의 리프(두 소절 또는 네 소절의 짧은 구절을 몇 번이고 되풀이하는 재즈 연주법) 소리에 맞추어 목을 흔들고 있을 때, 최고의 바이올린 연주가 끼어든다. 울고, 소리치고, 뛰다보면 당신의 온몸에 소름 이 돋는다. 순간 당신은 순수한 열정을 가진 이 집시 음악가의 마법에 빠진다.

172

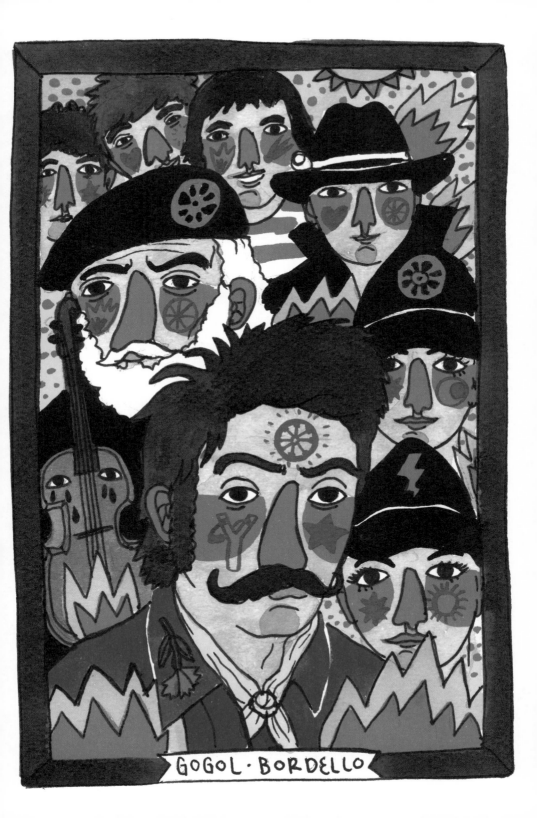

GOGOL · BORDELLO

발리우드 뮤직

사람은 누구나 자신만의 취향을 가지고 있다. 나는 발리우드(인도의 봄베이와 할리우드의 합성어로 인도의 영화산업을 가리키는 말) 백댄서를 배경으로 흥겹게 흘러나오는 펀잡 음악이 미치도록 좋다.

10분 동안 일곱 번 리듬이 바뀌는 이 음악은 춤추기에 아주 훌륭한데 화성인 수준의 귀를 찌를 듯한 고음은 웃음을 터뜨리게 한다. 만약 언젠가 내가 은퇴를 한다면, 나는 사교댄스 대신에 발리우드 댄스홀로 직행할 것이다. 인도의 문화는 위험할 정도로 매력적이다. 나는 나사가 빠질 정도로 그러한 인도 문화와 음악에 열렬하게 박수치는 바다. 나는 항상 이런 생각을 한다. 하루에 단 한 번이라도 어떤 상황이 벌어져, 그것이 복잡하면서도 활기 넘치는 발리우드 댄스로 마무리되는 걸 말이다.

BOLLYWOOD

Belle and Sebastian

벨 앤 세바스찬 (1996년부터 활동)

이 그룹은 모든 것을 더 사랑스럽게 만들어준다. 벨 앤 세바스찬의 음악은 마치 총체적인 미의 결정체 같다. 음악을 듣는 순간 갑자기 모든 것이 황금색으로 물든 토스카나의 목가적인 오후가 떠오른다. 들판의 키 큰 풀들은 잔잔한 바람에 따라 흔들린다. 아! 이런 평화로운 삶은 얼마나 멋있는가! 이 그룹은 내게 바로 이런 행복감을 준다. 벨 앤 세바스찬은 끝없이 긍정적인 물결과 유쾌한 차분함을 제공해준다. 순수한 아름다움 그 자체다.

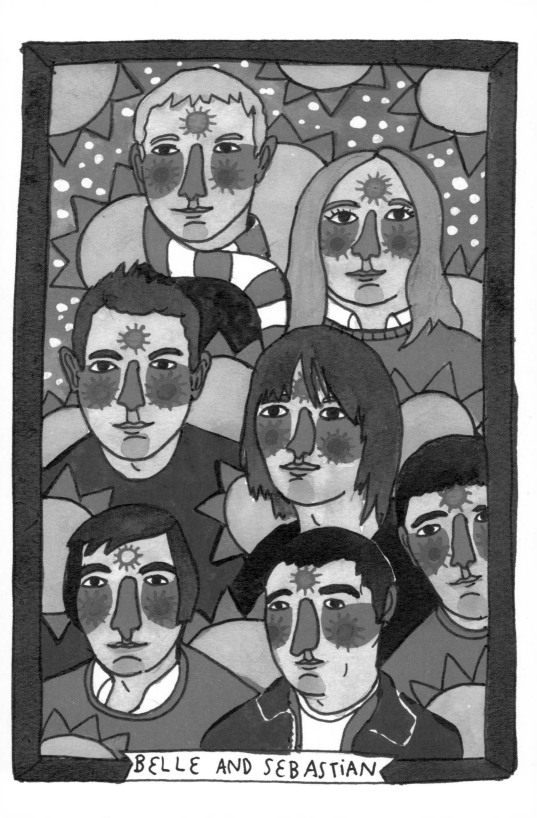

BELLE AND SEBASTIAN

스트록스 (1998년부터 활동)

스트록스의 음악을 들으면 마음속 깊은 곳으로부터 그들의 세련미 넘치는 음악에 감탄할 수밖에 없다. 우선 나는 이 그룹이 리버틴스와 비슷한 느낌을 준다는 말로 시작하고 싶다. 방향, 취향, 스타일에서 내게 약간의 변화를 경험하게 해줬기에 나는 리버틴스 덕택에 한걸음 발전할 수 있었다. 그런데 스트록스는 내게 있어 리버틴스와 비교할 수 없는 무게를 지니고 있다. 이들의 음악은 내게 더 중요하고 한층 더 아름다운 기억을 갖게 했다. 이들의 첫 앨범은 내 여자친구와의 첫 만남으로 연결된다. 내가 여자친구를 처음 알게 된 어느 날 밤, "Is This It"이 흘러나오고 있었다. 이들의 음악은 그 노래보다 ♪ 훨씬 더 아름답고 위대한 이야기의 서곡이었던 셈이다.

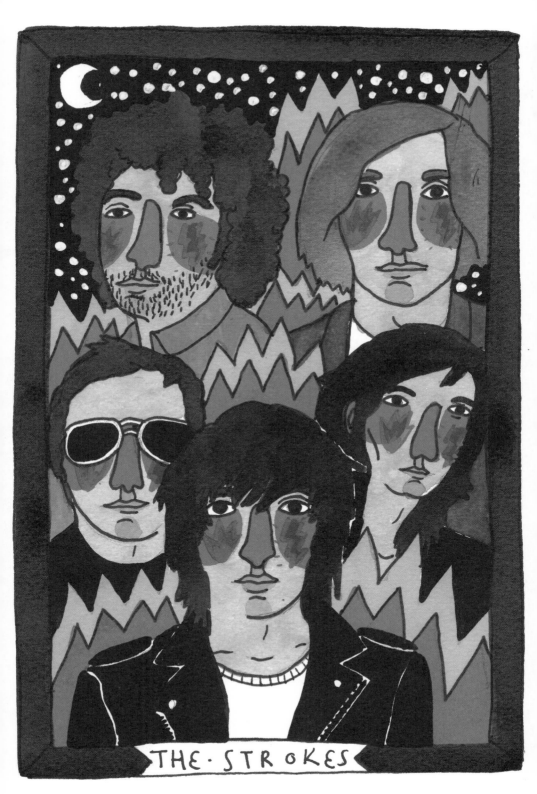

INTERPOL

인터폴 (1997년부터 활동)

이 그룹을 발견했을 때 나는 그들의 매력에 푹 빠져버렸다. 특히 리드 보컬의 목소리가 나를 사로잡았다. 강력하고 깊은 목소리에 한없이 약해졌다. 인터폴의 우아하면서도 어두운, 위험하고 위협적인 분위기는 나를 불안하게 만들면서도 내 맘에 들었다. 기술적으로 그들은 야수였다. 그들의 음악은 외과의사의 손놀림과 같았다. 그러나 그 외과의사는 검은색 라텍스 장갑을 끼고 있다. 그들은 특별한 존재들이다. 그들은 지속적인 위협을 느끼게 함과 동시에 병적인 호기심을 자극한다. 그래서 결국 당신은 온몸이 마비된 채 그 강력한 목소리와 베이스음이 당신 몸속으로 스며들도록 항복한다. 저항 따윈 생각도 하지 말자……. 아무 소용없으니.

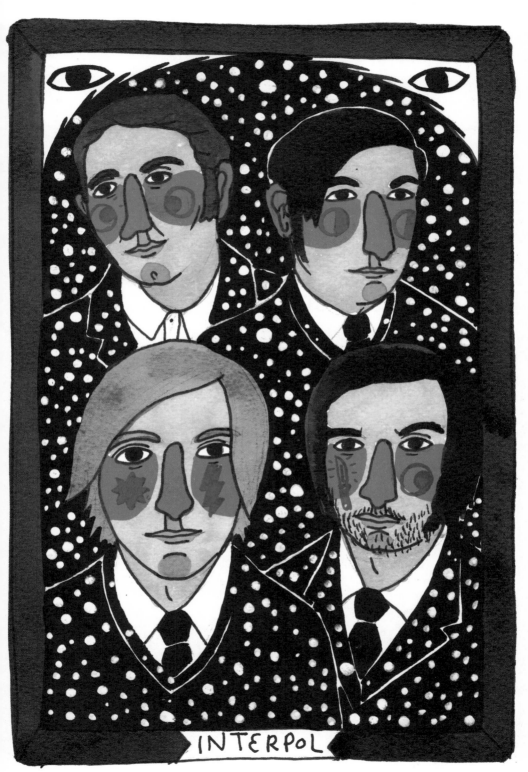

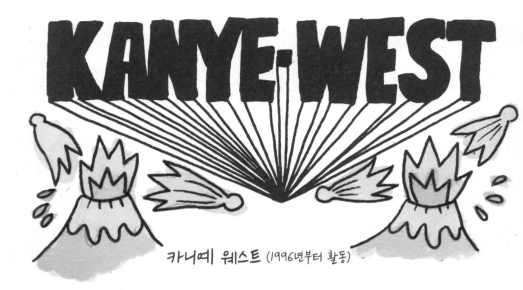

KANYE·WEST

카니예 웨스트 (1996년부터 활동)

제이 지에 버금가는 위치에 있다는 것만 해도 웨스트의 능력이 얼마나 출중한지 알 수 있다. 제이 지가 품위 있는 전문가라면 웨스트는 광기와 천재적인 광인의 폭발이다. 나는 그가 한 일에 대해 아주 감사하고 있다. 그는 독창적이며 멋진 음악을 하는 새로운 부류의 사람들을 대중 앞으로 끌어내는 역할을 했다. 카니예 웨스트는 정말 특별하다. 노래를 통해 대중을 단번에 사로잡는 그의 압도적인 매력은 그를 다른 사람들과 완전히 차별화시킨다.

카니예의 노래는 그를 유니콘들의 세상과 혜성에서 온 사람인 것 같은 착각을 불러일으킨다. 그는 나를 매혹시키고 그의 모든 것은 나를 아찔하게 한다. 카니예는 기존의 모든 틀을 때려 부수고 마음 가는 대로 어느 곳에서든 새롭게 시작하도록 만든다.

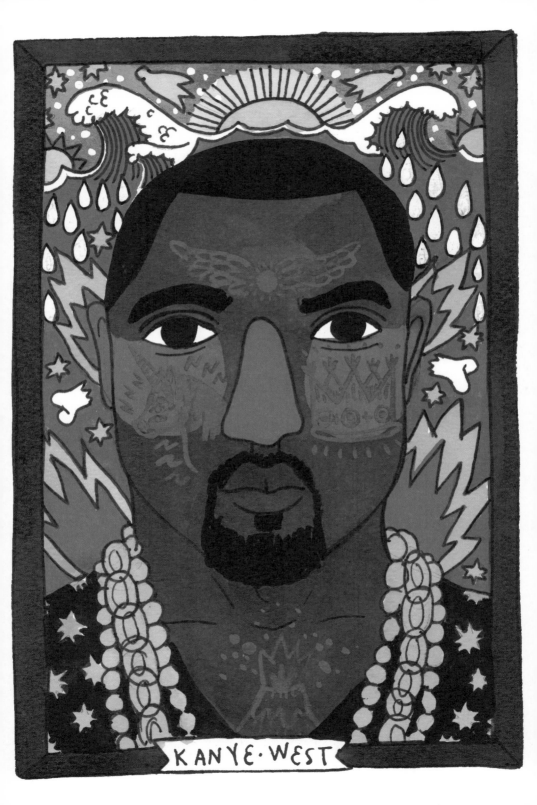

KANYE·WEST

BLACK REBEL
MOTORCYCLE CLUB

블랙 레벨 모터사이클 클럽 (1998년부터 활동)

가끔씩은 사막과 뱀, 고속도로의 위험과 가죽 재킷이 있는 미국으로 돌아갈 필요가 있다. 이 그룹의 음악을 들으면 바로 그런 풍경으로 직행하는 표를 선물받는 기분이다. 거기서는 오토바이 오일과 맥주 피처 잔 안에서 데킬라를 마시고 있는 악마를 볼 수 있다. 나는 핍 쇼(작은 방에서 유리창을 통해 여자의 쇼를 보는 것)를 한 번도 본 적이 없지만, 혹시라도 그것을 보게 된다면 아마도 이 그룹의 음악이 배경음악처럼 흐르고 있을 것이 분명하다. 이들은 가장 순수한 형태의 미국이다. 근대판 웨스턴이다.

　　이들의 음악을 듣는 것은 순수한 양키에 대한 사랑이다. 그것은 방울뱀과 사막의 맛을 살짝 맛보는 것이리라.

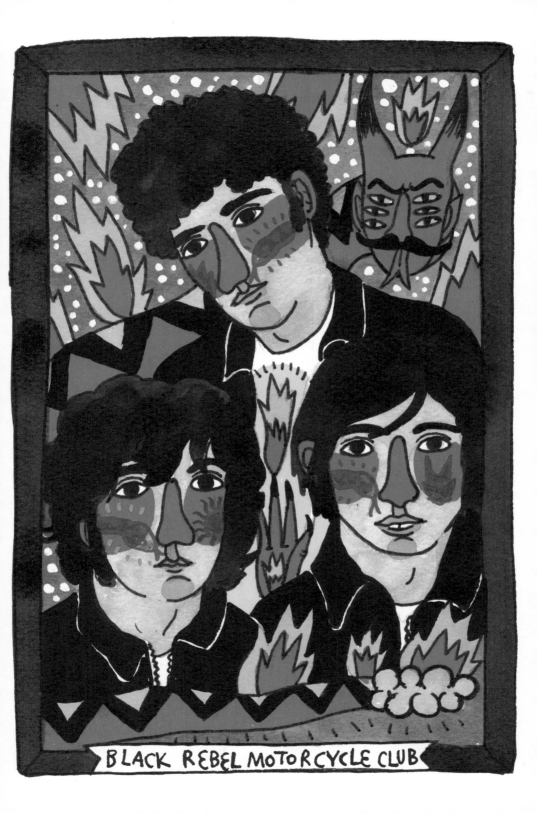

BLACK REBEL MOTORCYCLE CLUB

Arctic MonKeys

악틱 몽키즈 (2002년부터 활동)

다시 한 번 영국으로 가보자. 나는 악틱 몽키즈('북극 원숭이'라는 의미)가 나타나자마자 큐피드의 화살에 맞아 사랑에 빠졌다. 알렉스 터너의 목소리는 최상의 것이다. 나는 그들의 첫 싱글 앨범에서 그들의 신선함과 속도감에 사로잡혔다. 그게 다가 아니다. 악틱 몽키즈는 자신들의 음악에 미국적인 맛을 가미했다. 이 또한 내 마음에 든다. 이 밴드의 모든 것이 마음에 든다. 우리는 영국과 미국에 대한 사랑을 나누어 공유한다. 나는 악틱 몽키즈의 공연에 가느라 우리 축구팀이 우승한 결승전 시합을 놓쳤다. 그날 나는 알렉스 터너의 노래를 목청껏 따라 부르며 우리 팀의 승리를 축하했다.

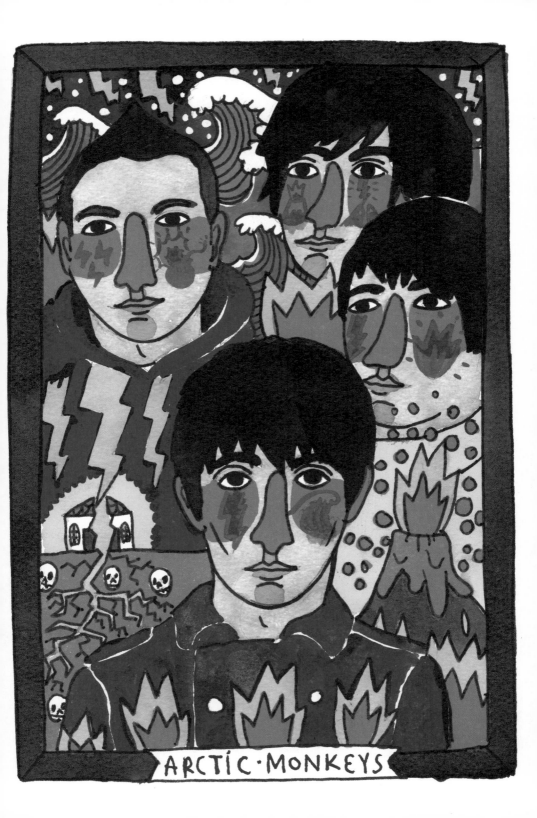

ARCTIC·MONKEYS

더 블랙 키스 (2001년부터 활동)

우리는 더 블랙 키스를 통해 블랙 레벨 모터사이클 클럽에서 볼 수 있었던 또 다른 극단적인 미국주의를 볼 수 있다. 이 그룹의 초기 앨범들은 미국적인 특색이 강한데, 나는 그게 너무 좋다. 미국 문화에 대한 나의 애정은 변함없다. 이들의 음악을 들을 때마다 봄날에 활짝 핀 꽃들처럼 미국적인 것에 대한 나의 사랑도 활짝 핀다. 나는 항상 66번 도로가 좋다. 네온사인이 번쩍이는 고속도로변에 자리 잡고 있는 바에서 선글라스를 낀 수염 난 남자들이 당구를 치는 모습은 왠지 모를 향수를 불러일으킨다. 이 그룹은 나를 수십 년 전의 축축하고 무거운 음악으로 데려다준다. 이들의 음악은 뿌리에 대한 예찬이다.

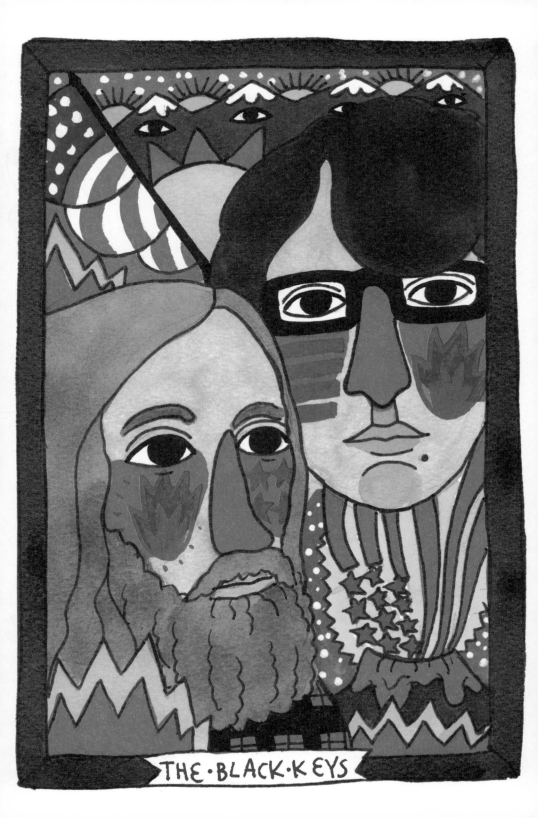

THE · BLACK · KEYS

Two Gallants

투 갈란츠 (2002년부터 활동)

자, 이참에 계속 미국적인 음악을 짚고 넘어가 보자. 이번에는 방향을 틀어 에너지가 흘러넘치는 포크송의 세계에 빠져보자. 이 듀엣의 음악에서 가장 마음에 드는 점은 바로 음악에서 풍겨 나오는 친밀감이다. 그러나 투 갈란츠의 목소리는 천둥과 번개를 불러낸다. 그들은 친밀감을 주면서 엄청난 에너지를 느끼게 한다. 그것은 마치 커다란 불꽃이 안에서 내적 성찰을 하는 것과 같다. 확신하건대 사람들은 그런 식으로 내부의 악마를 더 빨리 태워 밖으로 쫓아내서 태양에 노출시킬 수 있을 것이다. 내부의 악마는 당신의 마음속에서 서둘러 도망칠 것이다.

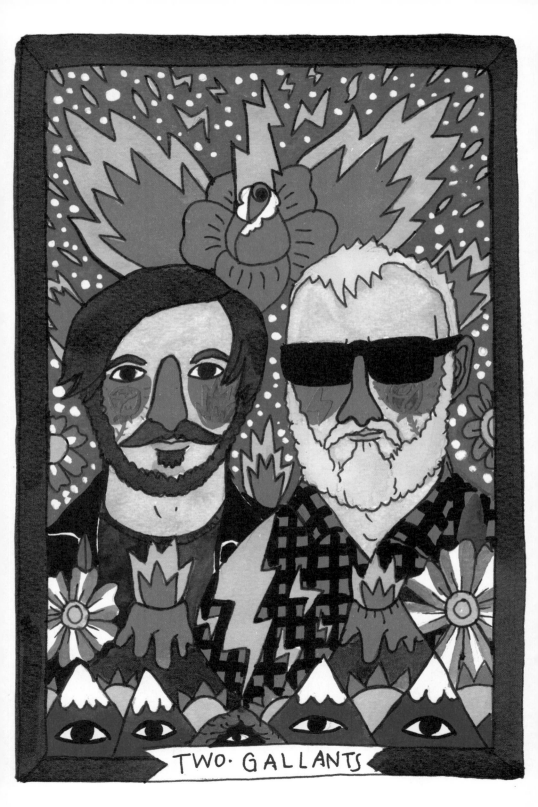

TWO·GALLANTS

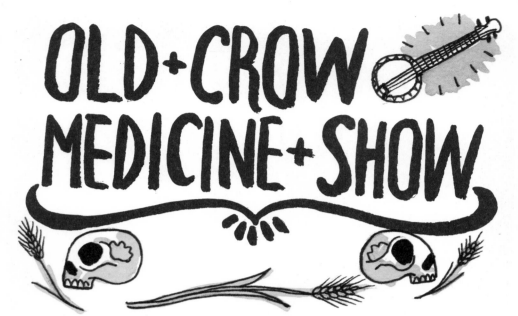

올드 크로우 메디슨 쇼 (1998년부터 활동)

나는 올드 크로우 메디슨 쇼의 음악을 들으면 말 그대로 정신을 못 차린다. 블루그래스 (컨트리 음악의 하위 분야)의 리바이벌(부활) 또는 일종의 얼터너티브 컨트리 포크에 속한다고 할 수 있는 이들의 음악에서 대략 1980년대의 분위기를 느낄 수 있다. 물론 거기에 현대적인 맛이 가미되어 있기는 하지만 말이다. 이 밴드의 음악을 들으면 어디서든지 마치 내 집에 있는 듯한 편안함을 느낀다. 올드 크로우 메디슨 쇼의 노래는 한 곡 한 곡이 오래전부터 작은 구멍을 통해서라도 그토록 엿보고 싶어 했던 과거의 미국을 연상시킨다. 많은 밴드가 이런 장르의 음악을 하고 있는데 실제로 나는 거의 모든 밴드의 음악을 듣는다. 그중에서 내가 이 밴드를 선택한 이유는 이들이 최고로 완벽하게 이 장르를 소화해내기 때문이다.

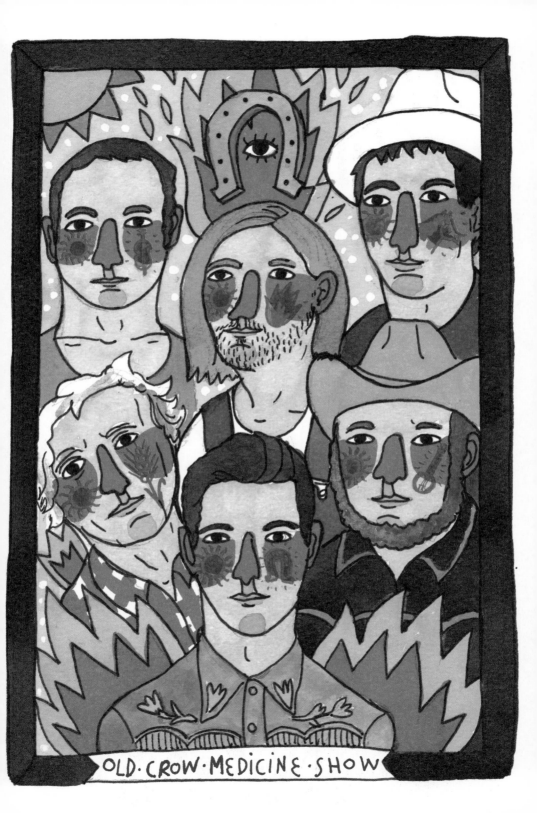

OLD·CROW·MEDICINE·SHOW

애너멀 컬렉티브 (1999년부터 활동)

이번에는 다른 방식으로 전자음악, 일렉트로니카 음악에 접근해 보자. 일렉트로니카 음악은 말 그대로 몽환적이고 사이키델릭한 여행이다. 이제 키보드와 시타르(악기의 일종)는 애너멀 컬렉티브의 신시사이저와 리듬 머신(샘플링 음원이나 아날로그 신시사이저 음원에 의한 각종 드럼·퍼커션 사운드와 전용 시퀀서를 내장하여 리듬 연주의 녹음과 편집, 재생을 실행하는 장치)에게 자리를 내준다. 애너멀 컬렉티브는 끊임없이 꿈틀거리는 온갖 종류의 생물이 살고 있는 절대 존재하지 않는 비현실적인 세계로 나를 인도한다.

애너멀 컬렉티브의 노래는 창작적인 일을 할 때 엄청난 영감을 불러일으킨다. 일할 때 들을 수 있는 이처럼 훌륭한 음악이 어디 또 있을까 싶다. 가끔씩은 그림을 그리는 내 손이 그들의 음악에 따라 움직이는 듯한 느낌도 든다. 그럴 때면 내 작품은 말 그대로 순수한 무의식의 결과물이며 나조차도 왜 이런 그림을 그렸는지 설명할 수 없을 정도다.

194

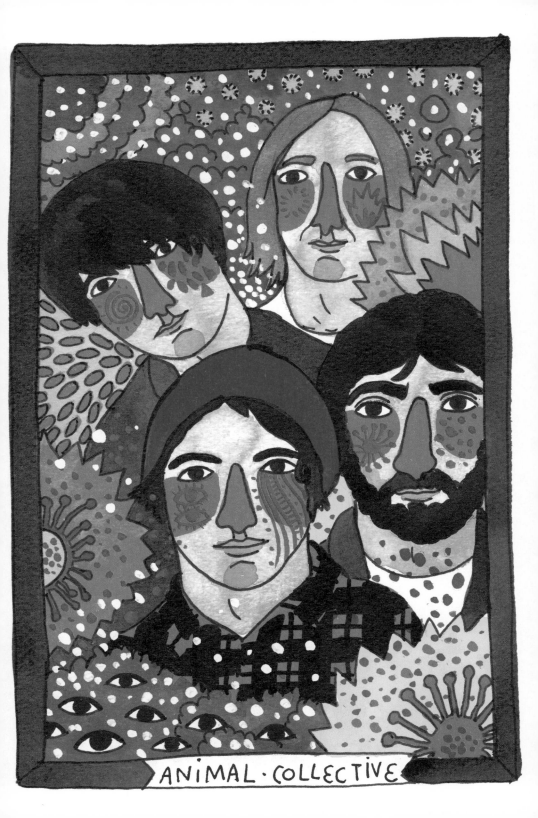

ANIMAL · COLLECTIVE

블랙 립스 (1999년부터 활동)

다시 개러지 음악으로 돌아가자! 이 그룹은 앞서 언급한 제이 리타드가 닦아놓은 영역의 새로운 세대를 대표하는 밴드다. 요즘 스타일적으로 가끔씩 변화무쌍하며 새로운 시대에 맞춘, 그러나 여전히 예전과 동일한 음악적 광기와 무례함, 그리고 불꽃이 튀는 꽤 괜찮은 10여 개의 개러지 밴드가 있다. 그러나 블랙 립스의 공연은 단연코 최고의 개러지 음악을 몸소 체험할 수 있는 귀중한 경험이다.

나는 매일 이 밴드가 필요하다. 이 그룹의 한 멤버가 공연할 때마다 보여주는 것처럼 공중으로 침을 뱉고 다시 그것을 입으로 받는 행동을 하고 싶은 순간이 하루에 꼭 한 번은 있다. 그것은 매우 무례한 자부심의 결과물이다.

아케이드 파이어 (2001년부터 활동)

이 멋진 밴드는 내게 있어 비요크, 시규어 로스, 애니멀 컬렉티브와 똑같은 영향을 미치는 존재다. 그들은 모두 내가 순수한 판타지 세계를 만들도록 도와주는 조력자다. 그곳에는 수많은 상상의 존재와 불가능한 존재들이 완벽한 조화 속에 살아간다. 거기에 아케이드 파이어의 노래는 서사시적 색채를 더해준다.

이 캐나다 밴드는 세계를 창조하기 위한 찬가를 부른다. 아케이드 파이어의 음악은 최종적인 혁명의 배경음악이라 할 수 있다.

아케이드 파이어는 세상에 가득한 자연의 리듬이고, 모든 생명을 이루는 세포의 전경이며 우리의 맥박이다.

엠아이에이 (2000년부터 활동)

이제 다시 순수하며 열정적인 즐거움의 세계로 들어가자.

인도 혈통의 이 런던 가수는 내게 너무나도 즐거운 시간을 준다. 확실히 그녀는 우리로 하여금 자리에서 일어나 흥겹게 몸을 흔들도록 하는 기술을 가지고 있다. 게다가 그녀는 가네쉬(코끼리 형상을 하고 있는 인도의 힌두교신) 크기의 목걸이를 하고 있다. 그녀의 음악을 들으면 신선하고 이색적인 별나라 공기를 마시는 것 같다. 갑자기 방 전체가 원색으로 가득 차고 춤추는 작은 원숭이들이 물밀듯이 밀려온다. 분홍색 코끼리가 두 발로 서서 랩을 부를 준비를 하는 동안 암흑 같았던 세계는 디지털 셀렉터에서 반음계가 변하는 듯한 변화를 겪는다. 수천 개의 유성이 춤추는 원숭이들의 먹이, 바나나로 변신한다.

200

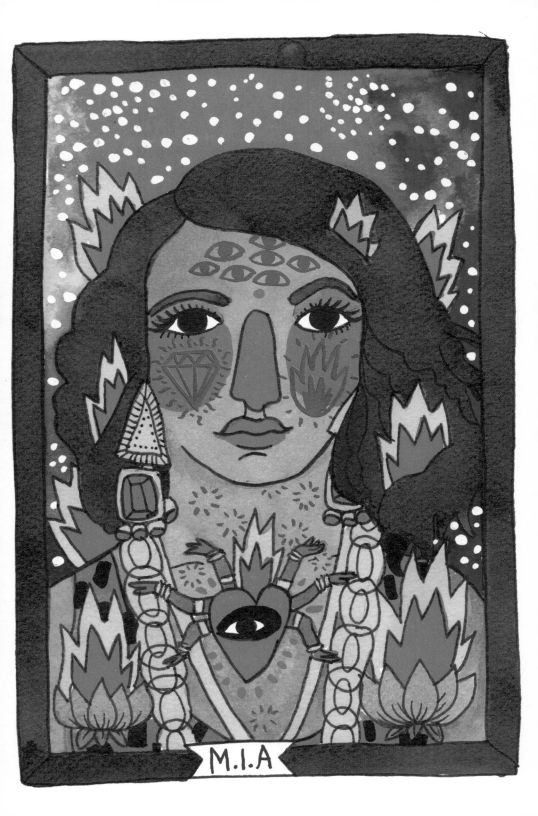

에이미 와인하우스 (1983-2011년)

참 우아하다.

이 소녀는 비현실적이었다. 에이미는 우리 곁에 몇 년 동안 머물며 소울과 R&B의 모든 여신이 런던의 한 동네에서 이 소녀의 몸에 들어가 환생한 것처럼 믿게 만들었다. 그녀의 신기루는 우리로 하여금 말을 잃게 할 정도였다. 믿을 수 없을 정도로 완벽한 여신. 도대체 어느 별에서 떨어진 거지? 사람 맞아? 아니, 그녀는 이 세상 사람이 아니었다. 결국 그녀는 은박지에 반사되는 빛 아래 혼란과 마약의 무게에 짓눌려 신기루처럼 사라졌다.

그녀는 사라졌지만 아직도 그녀에 대한 당혹감, 놀라움, 그리고 찬사는 남아 있다. 그리고 그렇게 세상은 달라졌다.

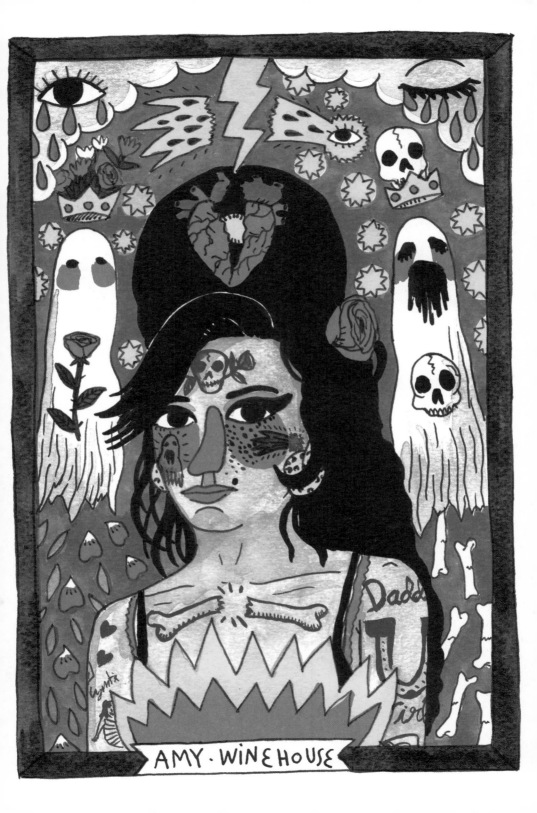

AMY · WINEHOUSE

TY SEGALL

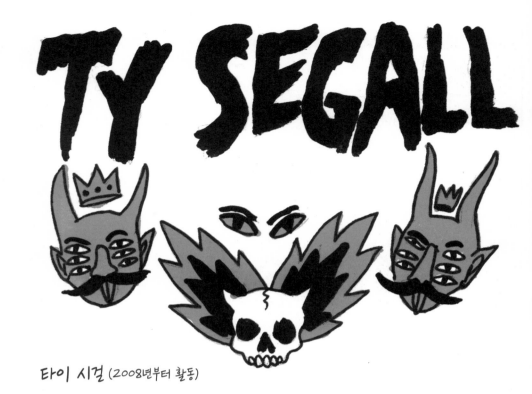

타이 시걸 (2008년부터 활동)

개러지, 오케이, 다시 돌아가 보자! 이 소년은 그 어떤 블루스 음악가처럼 악마와 계약을 체결했다. 그러나 이제 악마는 소년의 몸 안에 둥지를 틀고 나오지 않기로 결심한 듯하다. 타이 시걸은 야수이고 천재다. 아, 그는 얼마나 젊고 또 그의 내부에 있는 악마는 얼마나 늙고 오래된 것인가. 타이 시걸은 코드마다 악마를 불러낸다. 젊고 늙은 모든 악마가 나타나 그를 숭배한다. 그들은 타이 시걸을 위해 서로의 뿔을 비벼대며 불꽃을 일으킨다. 악마적인 개러지 뮤지션을 위해 경의를 표하고자.

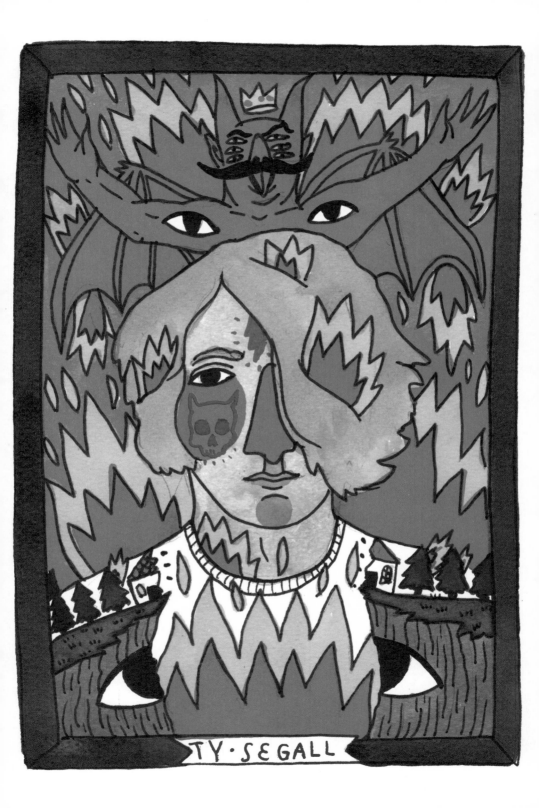

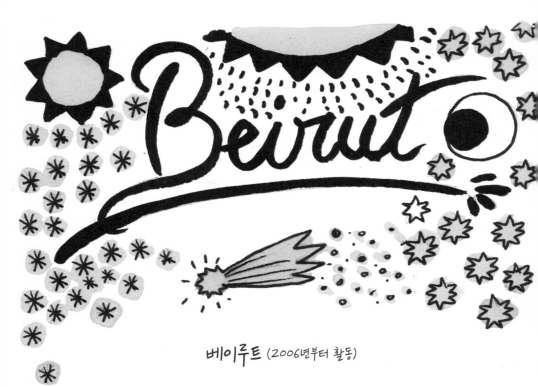

베이루트 (2006년부터 활동)

나는 베이루트의 많은 점을 좋아한다. 그들의 음반인 "The Gulag Orkestar"는 마치 모차르트가 집시로 태어나 그의 "레퀴엠"을 쓰기로 결심한 것 같다. 그것은 완벽해 보인다. 베이루트의 음악은 내 모든 작품의 배경음악으로 사용될 수 있을 것이다. 그들의 음악은 약간 우울한 분위기지만 그 속에 창문을 통해 스며드는 한 줄기 햇살이 보인다. 거기에는 행복한 순간들이 여기저기 뿌려져 있는 절제된 슬픔이 있다. 어느 찬란한 겨울 아침, 행성 중의 왕 태양을 향해, 눈을 감으며 따뜻한 열기를 느낀다. 그렇다. 베이루트의 음악은 어느 겨울의 화창한 날과 같다.

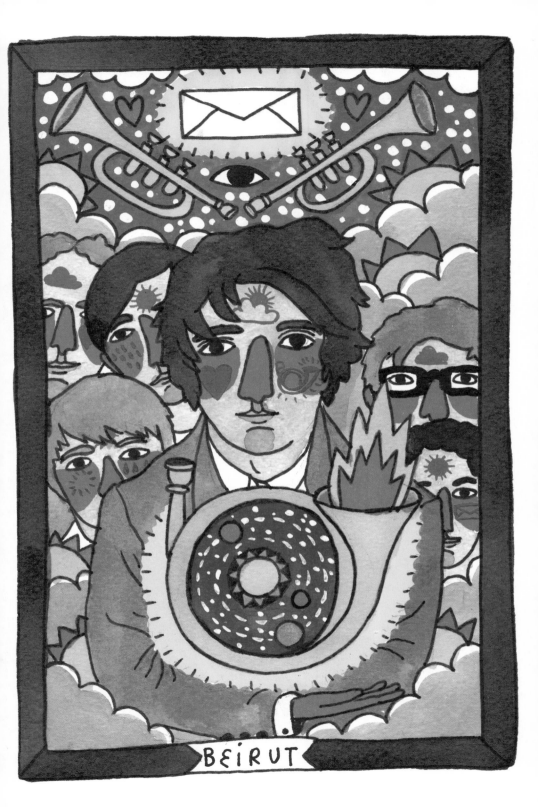

CRYSTAL·CASTLES

크리스탈 캐슬 (2003년부터 활동)

이제 내 음악일기에서 세번째 대미를 장식할 일렉트로니카 뮤지션을 만나보자. 이 두 명의 캐나다인은 나를 단번에 사로잡았다. 그들은 외계인을 위한 마녀의 안식일과 같다. 그들은 자신들만의 리듬 머신과 뒤틀린 고함으로 이진법 속의 악마를 불러들인다. 그러나 그 이진법은 뜨거운 피를 가지고 있다. 나는 그들의 음악을 만들기 위해 수십 개의 프로그램을 사서 내 컴퓨터에 설치했다. 그리고 시끄러운 음악을 만드는 아이처럼 시간을 보냈다. 나는 이 마법사들 덕분에 새로운 열정을 가질 수 있었다. "Doe Deer"와 "Untrust Us"를 네 번 정도 번갈아 듣다보면 나는 광속으로 지구와 토성 사이를 왕복하는 기분이 든다.

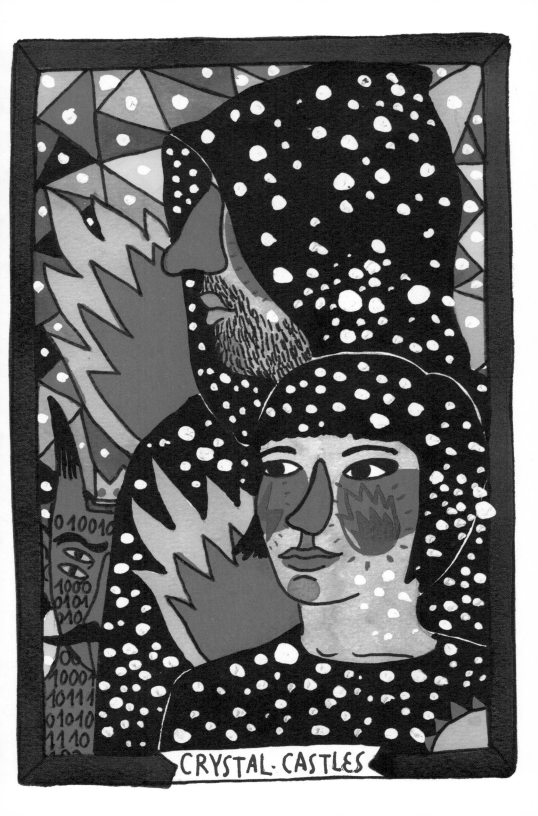

CRYSTAL·CASTLES

디플로 (2004년부터 활동)

재미에 대해 알고 싶다면 이 가수를 주목하시길. 재미의 진수는 디플로다. 그는 조금도 복잡하지 않게 쟁반 하나에 지구상 최고의 파티에 등장하는 수백만 개의 재료를 섞은 뒤 우리에게 먹으라고 준다. 대신 모든 재료와 섞이기 위해서 여러분은 열심히 춤을 춰야 한다. 이제 우리는 자메이카 최악의 빈민가에서 최악의 흑인이 돼야만 한다. 가짜 금으로 치장을 하고, 이마에 화산을 문신으로 새긴 채, 한 바퀴로 달리는 오토바이 위에서 춤을 춘다. 당신을 둘러싼 사람들이 엉덩이를 흔들며 세상에서 가장 강력한 화산이 폭발하도록 깨운다.

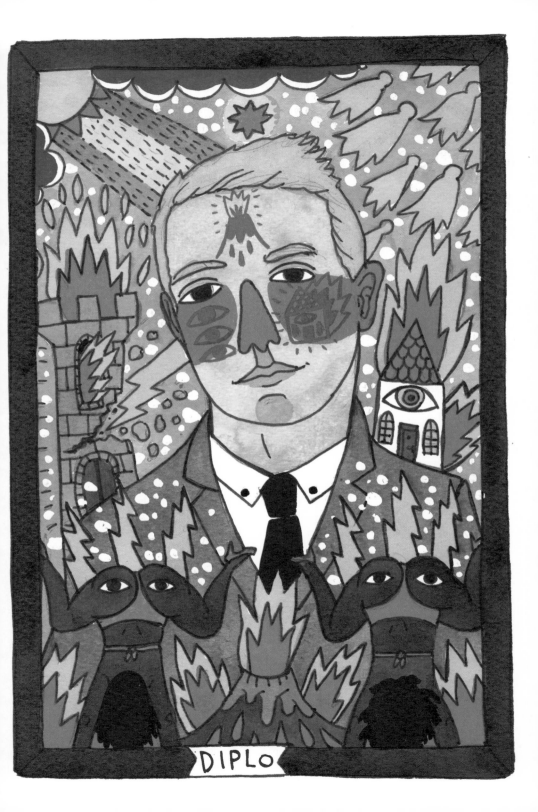

DIPLO

스크릴렉스 (2002년부터 활동)

이 가수의 음악으로 세상은 폭발했고 이제 인류는 다시는 예전과 같지 않게 되었다. 더브 스텝(일렉트로니카의 한 장르)은 내가 어떤 상태에 있건 상관없이 대체로 나를 부활하게 해준다. 부활까지 필요하지 않다면 적어도 내가 달에 서 있는 듯한 기분을 들게 한다. 내가 드럼을 치고, 머리에 깃털을 꽂고, 얼굴에 그림을 그리고, 샤머니즘의 춤을 추는 것은 모두 이 가수 때문이다.

더브 스텝을 부정하는 것은 나를 기만하는 것이다. 그것은 나를 혜성에 태워 적혈구 세포가 나의 혈관을 따라 여행을 하는 것처럼 리듬을 맞추어 광속으로 움직이게 해준다.

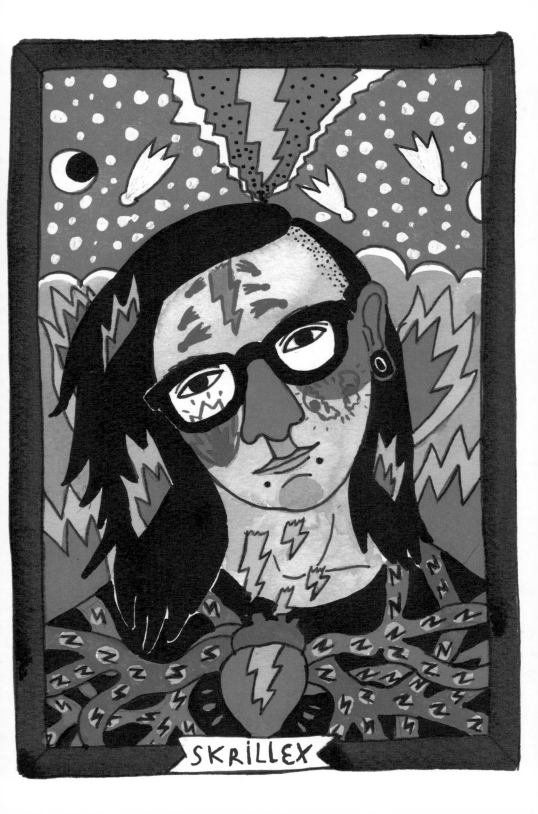

부록(appendix)
내가 좋아하는 앨범

음악에 관한 책

음악에 관한 영화

내가 가본 최고의 콘서트

가봤으면 좋았을 콘서트

내가 좋아하는 앨범

- "At San Quentin", Johnny Cash
- "The Blue Album", Weezer
- "In the Aeroplane Over the Sea", Neutral Milk Hotel
- "Black Sunday", Cypress Hill
- "Alive", Daft Punk
- "Noah's Ark", Cocorosie
- "Karmen", Goran Bregovic
- "Requiem", Mozart
- "All Time Favorites", The Carter Family
- "Ramones", Ramones
- "Blues From the Mississippi Delta", Son House
- "Gulag Orkestar", Beirut
- "Watch The Throne", Jay-Z & Kanye West
- "Elephant", The White Stripes
- "Boom", The Sonics
- "No Control", Bad Religion
- "Nevermind", Nirvana
- "Arular", M.I.A.
- "Yeezus", Kanye West
- "Good Bad Note Evil", Black Lips
- "Dust Bowl Ballads I and II", Woody Guthrie
- "Funeral", Arcade Fire
- "Crystal Castles", Crystal Castles

음악에 관한 책

- <Cash: The Autobiography: Johnny Cash>, Johnny Cash and Patrick Acarr
- <Delta Blues: The Life and Times of the Mississippi Masters who Revolutionized American music, Norton>, Ted Gioia
- <Good Rockin' Tonight>, Colin Escott
- <Decoded>, Jay Z
- <Can't Stop Won't Stop: A History of the Hip-Hop Generation>, Jeff Chang
- <Love in Vain: A Vision of Robert Johnson>, Allan Greenberg
- <Country: The Twisted Roots of Rock 'N' Roll>, Nick Tosches
- <Johnny Cash: The Life>, Robert Hilbrun
- <Mo'meta Blues>, Ahmir "Questlove" Thompson and Ben Greenman

음악에 관한 영화

- <Walk the Line>(2005)
- <The Blues>(2003) (마틴 스콜세지 감독의 TV 음악 다큐멘터리)
- <Under Great White Northern Lights>(2009)
- <No Direction Home>(2005)
- <24 Hour Party People>(2002)
- <The Devil and Daniel Johnston>(2006)
- <Amadeus>(1984)
- <Grease>(1978)
- <Ray>(2004)
- <Searching for Sugar Man>(2012)
- <That Think You Do!>(1996)
- <Almost Famous>(2000)
- <Control>(2007)
- <New Garage Explosion!!>(2010)
- <La Vie En Rose>(2007)
- <Sid and Nancy>(1986)
- <Cabaret>(1972)
- <Singin' in the Rain>(1952)
- <High Fidelity>(2000)
- <Dancing in the Dark>(2000)

내가 가본 최고의 콘서트

- Daft Punk
- Cypress Hill
- The Smashing Pumpkins
- Black Lips
- Cocorosie
- Daniel Johnston
- Weezer
- Blur
- Gogol Bordello
- Black Rebel Motorcycle Club
- M.I.A.
- Two Gallants
- Artic Monkeys

가봤으면 좋았을 콘서트

- Johnny Cash
- Charlie Patton
- Leadbelly
- The Sonics
- The Cramps
- Woody Guthrie
- Muddy Waters
- Sex Pistols
- The Velvet Underground
- Ramoes
- Robert Johnson

뒤에 있는 빈 페이지로 여러분만의 음악앨범을 만들어보세요.
이 가수와 밴드 없인 못 살 것 같은 뮤지션들이 있다면 한번 리스트를 작성해보시길!

옮긴이의 글

이 책을 번역하며 떠오른 나의 102번째 음악가

리카르도 카볼로는 정말 음악을 사랑하는 사람이다. 그는 음악 없이 살 수 없을 정도로, 삶의 매 순간순간을 끄집어내는 수천 곡의 노래와 음악을 가지고 있다. 고맙게도, 언제고 편하게 카페에 마주 앉아 음악 얘기 또는 영화 얘기를 나눌 수 있을 것 같은 저자가 우리에게 자신의 음악일기를 선물한다. 그것도 화려한 색채의 그림과 함께. 무려 한 권에 101명의 음악가들을 소개하며 말이다.

101명의 음악가들이라…… 도대체 누구누구를, 그들의 어떤 노래들과 음악들이 등장할까? 첫 장을 번역하다가 계속 두 번째, 세 번째, 결국 마지막 음악가가 소개되는 페이지까지 단숨에 읽어버리게 된 이 책, 음악을 좋아하는 모든 사람들에게 멋진 시간여행을 선사한다.

저자는 자신과 더불어 살아가고 있는 음악가들을 소개하며 이 책을 읽는 독자들도 자신만의 음악일기를 덧붙여보라고 권유한다. 그래서 나도 생각해 보았다. 일주일 동안 미세먼지 400을 오락가락하는 베이징에서, 앞 건물조차 보이지 않아 마치 일주

일 내내 비행기를 타고 있는 듯한 느낌을 주는 28층 우리 집 창문 앞에서, 리카르도의 101명의 음악가를 이어줄 102번째 나의 음악가는 누구일지.

뿌연 미세먼지 안개 속 너머, 머릿속에 가장 먼저 떠오른 음악가는 바로 토마소 알비노니(Tomaso Albinoni, 1671년 6월 8일~1751년 1월 17일)였다. 알비노니는 바로크 시대 후기의 대표적인 이탈리아 작곡가인데, 내가 그의 서정적이면서도 슬프며 장엄함이 동시에 느껴지는 "아다지오(Adagio in G minor)"를 처음 들은 건 고등학교 1학년 때였다. 당시 사춘기 끝 무렵에 접어들고 있던 나는 부모님이 제공해주신 풍요와 안락함의 지배하에 나만의 세계에 한껏 심취해 있었다. 때로는 뭐든 할 수 있을 것 같은 부푼 희망, 때로는 아무것도 할 수 없을 것 같은 끝없는 절망. 그런 순간들에, 눈을 감고 모든 생각을 지워버리며 오직 알비노니의 아다지오에 빠져보시길. 조금만 감정을 이입하면 슬픈 감정이 밀려올 것이다. 그리고 눈을 떴을 때, 어느덧 정화된 마음을 만날 수 있을 것이다.

돌아보니 그 시절 나는 그랬었다.

유아가다
2017년 1월